家庭美術館／美術家傳記叢書

高逸．奇趣

吳學讓

熊宜敬／著

國立台灣美術館 策劃　National Taiwan Museum of Fine Arts　　藝術家 執行

照耀歷史的美術家風采

臺灣的美術，有完整紀錄可查者，只能追溯至日治時代的臺展、府展時期。日治時代的美術運動，是邁向近代美術的黎明時期，有著啟蒙運動的意義，是新的文化思想萌芽至成長的時代。

臺灣美術的主要先驅者，大致分為二大支流：其一是黃土水、陳澄波、陳植棋，以及顏水龍、廖繼春、陳進、李石樵、楊三郎、呂鐵州、張萬傳、洪瑞麟、陳德旺、陳敬輝、林玉山、劉啓祥等人，都是留日或曾留日再留法研究，且崛起於日本或法國主要畫展的畫家。而另一支流為以石川欽一郎所栽培的學生為中心，如倪蔣懷、藍蔭鼎、李澤藩等人，但前述留日的畫家中，留日前多人也曾受石川之指導。這些都是當時直接參與「赤島社」、「臺灣水彩畫會」、「臺陽美術協會」、「臺灣造型美術協會」等美術團體展，對臺灣美術的拓展有過汗馬功勞的人。

自清代，就有不少工書善畫人士來臺客寓，並留下許多作品。而近代臺灣美術的開路先鋒們，則大多有著清晰的師承脈絡，儘管當時國畫和西畫壁壘分明，但在日本繪畫風格遺緒影響下，也出現了東洋畫風格的國畫；而這些，都是構成臺灣美術發展的最重要部分。

臺灣美術史的研究，是在1970年代中後期，隨著鄉土運動的興起而勃發。當時研究者關注的對象，除了明清時期的傳統書畫家以外，主要集中在日治時期「新美術運動」的一批前輩美術家身上，儘管他們曾一度蒙塵，如今已如暗夜中的明星，照耀著歷史無垠的夜空。

戰後的臺灣，是一個多元文化交錯、衝擊與融合的歷史新階段。臺灣美術家驚人的才華，也在特殊歷史時空的催迫下，展現出屬於臺灣自身獨特的風格與內涵。日治時期前輩美術家持續創作的影響，以及國府來臺帶來的中國各省移民的新文化，尤其是大量傳統水墨畫家的來臺；再加上臺灣對西方現代美術新潮，特別是美國文化的接納吸收。也因此，戰後臺灣的美術發展，展現了做為一個文化主體，高度活絡與多元並呈的特色，匯聚成臺灣美術史的長河。

「家庭美術館——美術家傳記叢書」於民國81年起陸續策劃編印出版，網羅20世紀以來活躍於臺灣藝術界的前輩美術家，涵蓋面遍及視覺藝術諸領域，累積當代人對臺灣前輩美術家成就的認知與肯定，闡述彼等在臺灣美術史上承先啟後的貢獻，是重要的藝術經典。同時，更是大眾了解臺灣美術、認識臺灣美術史的捷徑，也是學子及社會人士閱讀美術家創作精華的最佳叢書。

美術家的創作結晶，對國家社會及人生都有很重要的價值。優美藝術作品能美化國家社會的環境，淨化人類的心靈，更是一國文化的發展指標；而出版「美術家傳記」則是厚實文化基底的首要工作，也讓中華民國美術發展的結晶，成為豐饒的文化資產。

Artistic Glory Illumines Taiwan's History

The development of fine arts in modern Taiwan can be traced back to the Taiwan Fine Art Exhibition and the Taiwan Government Fine Art Exhibition during the Japanese Occupation, when the art movement following the spirit of the Enlightenment, brought about the dawn of modern art, with impetus and fodder for culture cultivation in Taiwan.

On the whole, pioneers of Taiwan's modern art comprise two groups: one includes Huang Tu-shui, Chen Cheng-po, Chen Chih-chi, as well as Yen Shui-long, Liao Chi-chun, Chen Chin, Li Shih-chiao, Yang San-lang, Lü Tieh-chou, Chang Wan-chuan, Hong Jui-lin, Chen Te-wang, Chen Ching-hui, Lin Yu-shan, and Liu Chi-hsiang who studied in Japan, some also in France, and built their fame in major exhibitions held in the two countries. The other group comprises students of Ishikawa Kin'ichiro, including Ni Chiang-huai, Lan Yin-ting, and Li Tse-fan. Significantly, many of the first group had also studied in Taiwan with Ishikawa before going overseas. As members of the Ruddy Island Association, Taiwan Watercolor Society, Tai-Yang Art Society, and Taiwan Association of Plastic Arts, they are the main contributors to the development of Taiwan art.

As early as the Qing Dynasty, experts in calligraphy and painting had come to Taiwan and produced many works. Most of the pioneering Taiwanese artists at that time had their own teachers. Contrasting as Chinese and Western painting might be, the influence of Japanese painting can be seen in a number of the Chinese paintings of the time. Together, they form the core of Taiwan art.

Research in the history of Taiwan art began in the mid- and late- 1970s, following the rise of the Nativist Movement. Apart from traditional ink painting of the Ming and Qing dynasties, researchers also focus on the precursors of the New Art Movement that arose under Japanese suzerainty. Since then, these painters had become the center of attention, shining as stars in the galaxy of history.

Postwar Taiwan is in a new phase of history when diverse cultures interweave, clash and integrate. Remarkably talented, Taiwanese artists of the time cultivated a style and content of their own. Artists since Retrocession (1945) faced new cultures from Chinese provinces brought to the island by the government, the immigration of mainland artists of traditional ink painting, as well as the introduction of Western trends in modern art, especially those informed by American culture, gave rise to a postwar art of cultural awareness, dynamic energy, and diversity, adding to the history of Taiwan art.

In order to organize the historical archives of Taiwan art, *My Home, My Art Museum: Biographies of Taiwanese Artists*, a series that recounts the stories of senior Taiwanese artists of various fields active in the 20th century, has been compiled and published since 1992. Accumulating recognition and acknowledgement for them and analyzing their contributions to the development of Taiwan art, it is a classical series of Taiwan art, a shortcut for us to understand the spirit and history of Taiwan art, and a good way for both students and non-specialists to look into the world of creative art.

Art creation has important value for the country and society from which it springs, and for the individuals who create or appreciate it. More than embellishing our environment and cleansing our souls, a fine work of art serves as an index of the cultural status of a country. As the groundwork of cultural development, publication of the biographies of these artists contributes to Taiwan art a gem shining in our cultural heritage.

目 錄 CONTENTS

高逸・奇趣・吳學讓

附錄

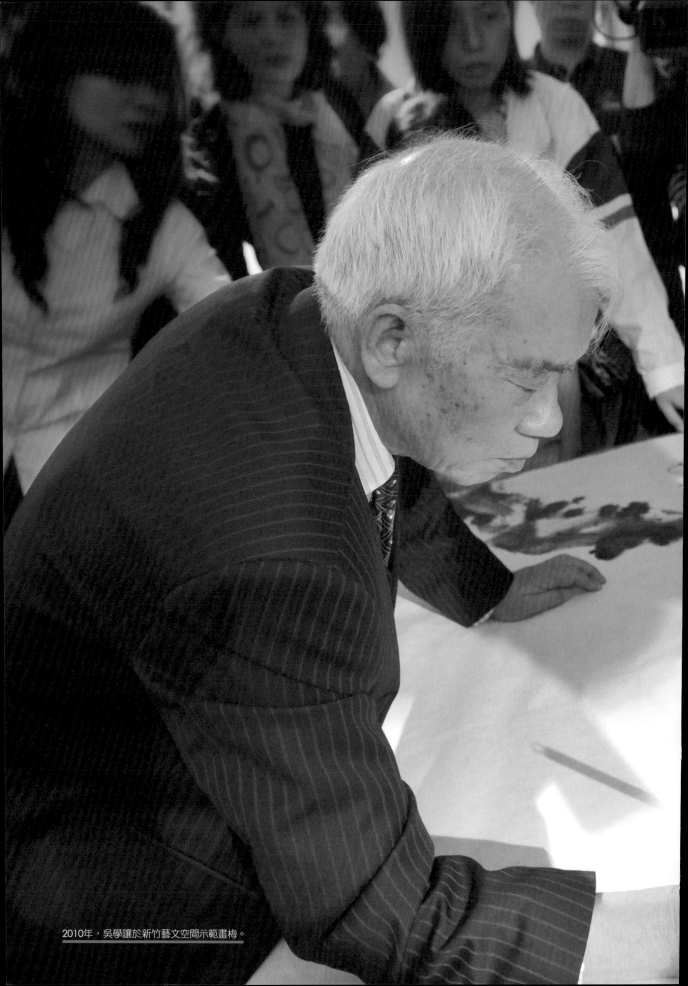

2010年，吳學讓於新竹藝文空間示範畫梅。

I‧岳池農家‧杭州藝專

春深農家耕未足，原頭叱叱兩黃犢。泥融無塊水初渾，雨細有痕秧正綠。

綠秧分時風日美，時平未有差科起。買花西舍喜成婚，持酒東鄰賀生子。

誰言農家不入時？小姑畫得城中眉。一雙素手無人識，空村相喚看繰絲。

農家農家樂復樂，不比市朝爭奪惡。宦遊所得真幾何？我已三年廢東作。

<div align="right">

——摘自南宋‧陸游〈岳池農家〉

</div>

[下圖]
吳學讓（中）與國立杭州藝專同學於1947年攝於西湖。

[右頁圖]
1947年，吳學讓與鄭午昌合作的〈紫氣凌霄〉（局部）。

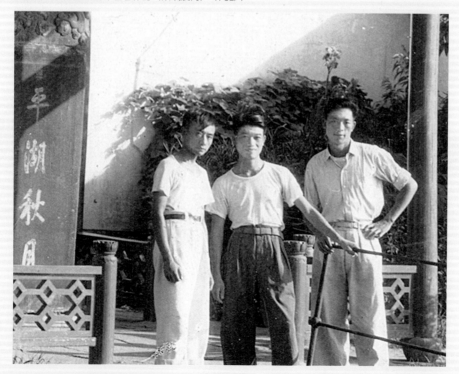

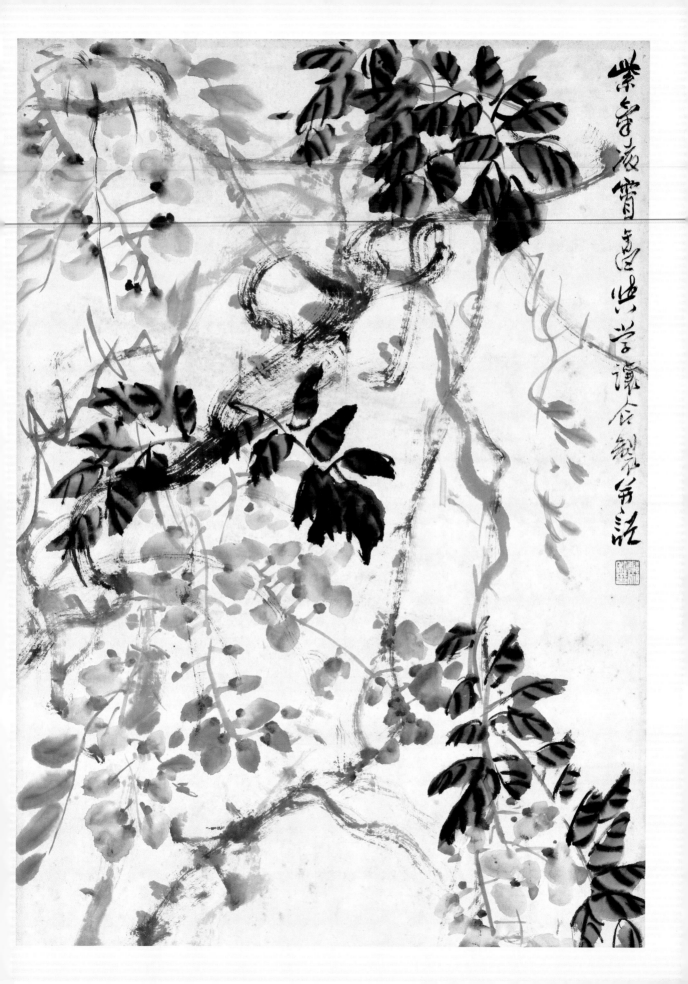

充滿好奇的童年

西元1172年，南宋大詩人陸游入川投身軍旅抗金，先後入四川宣撫使王炎及坐鎮四川的好友范成大襄辦軍務。漫長的巴蜀宦途中，強烈的愛國情操促使陸游寫下了一生中文學創作最豐富篇章。而繁瑣緊繃的軍旅生活，使得陸游在偶遊岳池縣時，被當地恬靜的田園風光及純樸的農民生活所深深吸引，因而留下了膾炙人口的〈岳池農家〉詩作。其中「農家農家樂復樂，不比市朝爭奪惡」，更寫盡了陸游於複雜的世情宦途中對田園生活的嚮往。

吳學讓小時候在家鄉夏日戲水的池塘

四川省岳池縣，這個在地理上毫不顯眼的西南古鎮，位於重慶以北150公里左右的嘉陵江上游，因東邊安岳山上的思岳池而得名，自古即匯聚了巴、渝、湘、粵文化的多元面貌，而孕育出獨特的「岳池農家文化」，岳池燈戲、岳池火龍、岳池被單戲……，都是令人喜樂的民間藝術與常民文化。

吳學讓，就在這個令陸游欣羨的世外桃源誕生了。

1923年3月15日，在這個早春時節，吳學讓出生於四川省岳池縣東板橋鎮的一戶耕讀之家。父親吳毓臣平時以包辦鄉民文書事務為業，家中並有菜圃、玉米田、果園的農事。這片開闊、單純的田野，就成了這個好奇孩子的天堂。

童年無憂無慮的生活，令吳學讓記憶深刻：「我的家在馬鞍山半山腰上，屋齡已有百年歷史了，雖然陳舊，但卻溫馨。那兒放眼望去，滿是農田、竹林，清幽而安靜。村子裡小孩很少，我的朋友也少，家裡環境並不富裕，所以玩具也少，因此，樹上掉落的樹葉，奇形怪狀的石頭

吳學讓的出生地——四川省岳
池縣東板橋馬鞍山的景色。

和捉來的不知名草蟲，都成為我的玩具。」

　　從小，吳學讓好奇又好動，小小年紀就懂得幫忙農務、砍柴、做家事，一得空就往外跑，家園附近的山溪田野都跑遍了，吳學讓記憶猶新：「小時候真是膽子大，天不怕，地不怕，再遠的地方都敢去，而且非常喜歡觀察生活周遭的事物，除了大自然的山林溪流、花鳥草蟲之外，家鄉附近廟裡的泥塑佛像造形、歷史故事描繪、門神樣貌情態，以及廟宇建築的外觀和色彩，都引起我很大的興趣。」兒童時期的吳學讓，已能隨手用泥巴捏出小人兒、小動物，家中牆上也被他畫滿了人物。街坊鄰里都知道鎮上有個孩子很會畫畫，於是，當婆婆媽媽們要刺繡時，就來找吳學讓畫「繡樣」，花、鳥、蟲、魚都能畫得讓大家滿意，吳學讓的藝術天分，在孩提時候就已展露無遺了。

　　雖然兒時朋友不多，但吳學讓卻懂得自娛自樂，經常爬上大樹，再從樹上跨到屋頂，在屋頂上跑來跑去，吳學讓回憶：「大概七、八歲的時候，有一回到山上砍柴，就爬到大樹頂上眺望遠方，被廣闊的大地深深吸引，結果一不留神，就從樹上摔了下來，腰都跌腫了。」膽子大的孩子，經歷就特別豐富：「小時候家裡的菜園種了不少果菜，辣椒、豆子、蘿蔔、橘子、梨子，多得很。有一年園裡梨樹結滿了梨子，好多

都掉到泥巴田裡，我們還從泥裡挖出來吃；還有一回，辣椒豐收，吃不完，我就扛了一大袋大老遠的到城裡去賣，想掙點錢貼補家用。」吳學讓小時候就已經很懂事了，所以父母親也不太管他，任由他到處去玩，父親文書事情忙，早出晚歸的，對孩子比較嚴格，「可能祖父是作官的，家教比較講究吧！」吳學讓說：「我還記得小時候祖母還在，很照顧我，還睡在一塊兒。」雖然膽子大，但畢竟是個孩子，九歲、十歲的時候，家裡的玉米田快到收成時，為了怕路過的人來偷，吳學讓自己搭了個棚子在那兒守夜，但一到晚上又怕鬼，還用竹子做了個梆子敲打來壯膽。

吳學讓的童年，充滿了動感的趣味。

▋渴望求知的少年

在東板橋鎮上，鄉下孩子讀書的很少，也許是好奇的性格使然，吳學讓的求知慾望特別強烈。十歲那年，吳學讓正式上學，每天步行一、兩個小時到岳池縣立東板橋小學上課，讀了一年，轉入了縣城的岳池小學，十二歲時再轉入離岳池縣約四十里的芍角場國民小學，由於離家遠，所以每個學期繳一兩塊錢住校，吃住都不錯。十三歲那年，吳學讓以第一名的成績自小學畢業。

小學一畢業，吳學讓就約了六個同學走了一兩天的路去報考營山縣立初級中學，只有兩人考取，吳學讓是其中之一。不過，讀了不到一年就因為得了瘧疾（打擺子），只好回家休養了半年，然後轉入離家較近的岳池縣立初級中學就讀二年級，雖然比營山初中離家近，但也有五、六十里路，所以還是住校，倒是在學校吃得很好，經常有魚有肉，日子還算不錯。由於上初中時只要碰到不喜歡的課就不專心而在本子上塗塗畫畫，成績僅能維持中等，所以初中畢業後沒能考上高中，結果卻以第一名考取了岳池縣立簡易師範學校，在學校裡開始學習中國繪畫。

吳學讓的個性獨立，從報考初中、住校到考取岳池縣立簡易師範學校，這一段求學的日子，都是自己申請、考試、安排住校，住校的細軟床被，也都是自己扛去的，只有寒暑假時回家。吳學讓說：「寒暑假回家，父親都會叮嚀我要努力讀書，將來才有出息。在家時除了複習功課外，因為母親身體不好，也要幫著煮飯、種菜、砍柴、養豬，也跟著母親學會了醃漬泡菜和作香腸、臘肉。」勤勞的吳學讓，從少年到青少年，一直是家裡的好幫手。

　　十九歲那年，吳學讓自岳池縣立簡易師範學校畢業，被分發到偏遠的鄉下教了一年小學，日子雖然還算不錯，但從小刻苦耐勞，立志讀書一心闖天下的吳學讓，已下定決心要到重慶念書。然而到重慶這個大城市讀書、生活，需要一筆經費，家裡也沒有餘錢供給，面對這個問題，意志堅定的吳學讓決定向中學的一位呂老師求援，吳學讓清楚記得：「我在中學時還算勤奮，老師們對我印象都不錯，這位呂老師是教國文的，他的環境不錯，當我向他提出希望能到重慶報考學校時，他非常樂意地資助了我，使我的路費、食宿費用和報名費都有了著落，我對呂老師的感激之情一輩子都忘不了。」

　　就這樣，未滿二十歲的吳學讓，從偏遠的鄉間小鎮踏進繁華大城，開啟了他廣闊無垠的藝術道途。

▋堅毅向上的青年

　　經費有了著落，吳學讓一如既往展開了他在求學歷程上的「走讀」之路，也是一個西南鄉間的孩子終於成就藝術風華的開端。

　　從岳池到重慶，吳學讓整整走了三天三夜，在簡單安頓休息之後，吳學讓開始參與重慶高等學校的考試，一口氣竟考上了重慶會計學校、重慶造紙學校和重慶國立藝術專科學校（簡稱國立藝專）。吳學讓沒有選擇會計學校，由於國立藝專要到11月才開學，所以他就先進入8月開的

關鍵字
國立藝術專科學校

　　國立藝術專科學校，簡稱國立藝專。前身為1928年3月1日創辦於杭州西湖羅苑的國立西湖藝術院，1930年秋改名為國立杭州藝術專科學校，附設高級藝術職業學校。1937年抗日戰起，學校先後遷至諸暨、貴溪、沅陵，1938年3月奉令與北平藝專合併，改名為國立藝術專科學校。

　　1938年又遷校於貴陽、昆明，1939年春停辦高級藝術職業學校，1941年再遷至四川松林崗，1942年落腳重慶沙坪壩。1945年抗戰勝利，遷回杭州西湖原址，1946年撤銷國立藝術專科學校之名，恢復「國立杭州藝術專科學校」名稱。

　　1993年更名為中國美術學院至今。歷任校長為林風眠、滕固、呂鳳子、陳之佛、潘天壽、汪日章、酈公乘等。

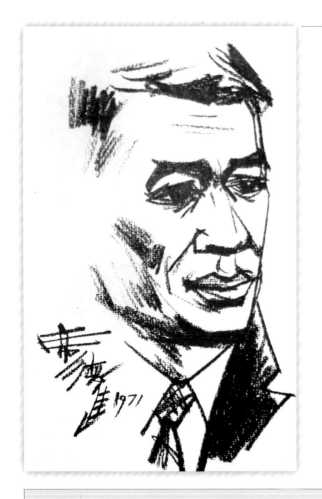

造紙學校就讀，因為造紙學校的主要課程是物理和化學，吳學讓興致缺缺，一心只想畫畫，終於捱到了11月，立刻離開只念了三個月的造紙學校，向重慶國立藝專報到入學。

事實上，當時報考重慶國立藝專時，吳學讓是戰戰兢兢的，因為沒有學過素描，還好摹仿能力高，所以考試前知道讀過成都藝專的席德進素描畫得很好，也參加考試，考試時便刻意站在席德進後面，亦步亦趨地照著席德進的方法畫，結果兩人都被錄取，只是席德進考了

席德進1971年為吳學讓所畫的肖像速寫

關鍵字

席德進（1923-1981）

席德進，四川省人。父親席丙文曾任鄉長，兼營鹽業，家境富裕，五歲進入私塾啟蒙，兼習繪畫。及長，先後就讀於天府中學及甫澄中學，在甫澄中學時曾獲校內美術比賽第一名。中學畢業後考入成都技藝專科學校，受留法畫家龐薰琹啟發，接觸馬諦斯、畢卡索等西方大師的作品，後以第一名考入遷校至重慶沙坪壩的國立藝術專科學校，受教於林風眠，並與時任助教的趙無極、朱德群、李仲生來往密切，抗戰勝利後隨校歸建杭州。1948年畢業後，經同學吳學讓推薦，到臺灣嘉義中學任教，1951年即移居臺北成為專業畫家，先後參加第四、五屆巴西聖保羅雙年展，1963年赴巴黎深造，1966年回臺，1967年獲中國文藝協會文藝獎章。

1970年開始注意筆墨在宣紙上的效果，將臺灣山水、景物轉化為具有中國文人氣息的水彩畫，後並至金門描繪古厝，對傳統民居及建築的內涵極具心得，晚年又致力於中國書法的鑽研，是臺灣極具影響力的水彩畫家及油畫家。

席德進身影（上圖），以及他1976年的水彩畫作〈山下的農家〉。（藝術家資料室提供）

第一，吳學讓是倒數第三吊車尾進入國立藝專的。每憶及此事，吳學讓都會開懷大笑。

重慶國立藝專位於沙坪壩對面磐溪的一座叫「黑院牆」的私人大宅院裡，校舍和學生宿舍都在裡面，當時共招進了二、三百位學生，由於仍在抗戰期間，師生們經常得躲警報。吳學讓進了國立藝專，本想選當時最受學生青睞的西畫組，但因為書畫竟然沒人選，於是導師謝海燕就鼓勵吳學讓進入書畫組，當時國立藝專的書畫組只有兩位同學，除了吳學讓選擇主修花鳥，另一位則是主修山水的張光寅（為臺灣書畫耆老張光賓之弟）。

吳學讓在重慶國立藝專的兩年，非常努力地學習，日日夜夜地畫畫寫字，不然就是到老師家觀摩請益和四處寫生。然而，因為家裡並不贊成他念藝專，也沒有多餘的金錢資助，進入藝專的第一年吳學讓的日子過得非常辛苦，繳學費、買筆墨，都得找要好的同學幫忙。由於吳學讓個性隨和、老實，人緣不錯，到了二年級，因為同學們的推舉，吳學讓破例拿到了當時只發給流亡至四川的外省同學的「公費」，解決了生活問題。

[左圖]
1950年代，張光賓（右）與弟弟張光寅（左）合影。（張光賓提供）

[右圖]
1990年代，吳學讓專心創作時留影。

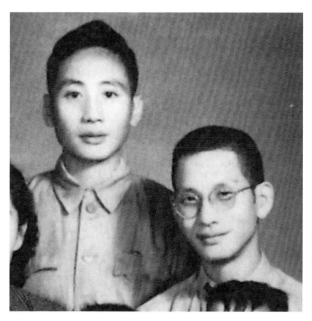

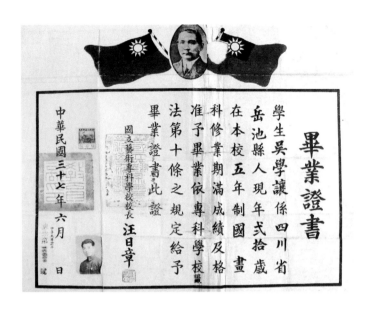

1948年，吳學讓畢業於國立杭州藝專的畢業證書。（編按：依出生年推算，吳學讓畢業時應有二十五歲，而非畢業證書中的二十歲。）

重慶國立藝專的師資非常優秀，包括關良、鄭午昌、諸樂三、林風眠、李可染、謝海燕、潘天壽、陳之佛、吳弗之、高冠華、汪勗予等，讓吳學讓獲得了多元的學習與發展（當時趙無極擔任助教）。

1945年，抗戰勝利，舉國歡騰，抗戰期間遷至重慶大後方的眾多高等學校都展開復元歸建，重慶國立藝專也不例外，外省籍的學生們大都將衣物燒掉，準備回鄉，而本來老家就在四川的吳學讓，卻因為嚮往著藝術願景而選擇了隨師生回杭州復校。從此，吳學讓便正式揮別了家鄉，勇敢地邁向追求藝術的大道。他回憶：「準備赴杭州前，回了一趟老家看望父母親人，老屋已然修繕，我還在正廳大樑上寫了『金玉滿堂』四個大字，那是我留在家鄉的最後紀念了。」

1980年，吳學讓（左）與老師林風眠在臺灣重逢時留影。

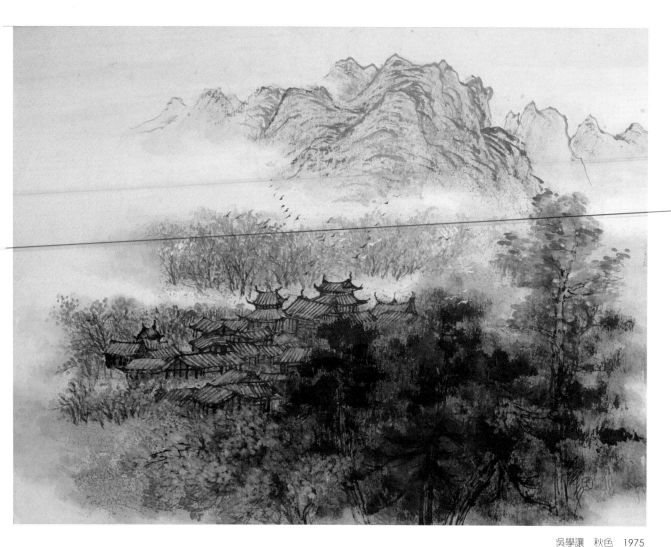

吳學讓　秋色　1975
水墨設色、紙本
35×45cm
款識：退白作。
鈐印：吳（朱文）。

　　由重慶遷校回杭州的路程雖然艱辛，但卻令吳學讓收穫滿行囊，由
校長潘天壽領著師生們上川陝公路，出劍門，經秦嶺、寶雞、潼關，再
於鄭州接隴海鐵路，經信陽、武昌、九江、南京而至杭州，這一路上，
吳學讓或模山範水，勤快寫生；或向老師請益與同學切磋，不但「外師
造化」，也因此「中得心源」。

　　跋涉千里，終於到了杭州，第一眼看到西湖，吳學讓興奮地跳了起
來：「太美了！」他說道。

　　國立杭州藝專的學生宿舍，就在著名的「哈同花園」對面，而且臨
著西湖十景的「平湖秋月」，環境與重慶截然不同。吳學讓運氣不錯，
分配到四人一間的宿舍（另有六人和八人一間的），看書作畫的空間都
不錯。

　　藝專的學風很自由，老師們不一定每天來，來了就看看同學的畫，

作些修改指點，有的名師甚至一學期才來一次，大部分得靠學生自己好問勤學。學校也不點名，不用功的學生什麼也學不到。不過，杭州藝專的學生們對老師的要求也很高，好老師受學生歡迎，學生不喜歡的老師甚至不讓他上講臺，當時杭州藝專的師資，除了重慶時期的幾位之外，又加入了黃賓虹、傅抱石、丁衍庸、龐薰琹等，讓學生學習的範疇更加開闊。吳學讓清楚記得：「我上過傅抱石的最後一堂課，郭沫若當時講『青銅時代』風靡了全校，劉天華來演講示範胡琴的改良也大受歡迎，但徐悲鴻到校演講時，卻被激進的同學擋了駕……」

在那個風起雲湧，力圖改革的大時代洪流中，大部分的青年都顯得無比亢奮，而吳學讓這個小時候好動的孩子，卻在青年時期變得十分冷靜，只專注於山水、花鳥的自然情境與畫史、畫理的鑽研。

當年國立杭州藝專同學重逢，右起楊蒙中、吳學讓、席德進、廖未林在臺北相聚時留影。

吳學讓無疑是班上最努力的學生之一，默默耕耘，勤練筆墨，走遍西湖寫生，戮力臨習古畫，吳學讓自言：「我的學習精神是非常高昂的，學校有很多古代和近現代繪畫的圖冊，我都主動借出來一本一本地臨摹，反覆的練習，同時勤於寫生，遇到困難與瓶頸時，只要老師一來，就抓緊機會請益。老師們看到我的努力，也都覺得我可以畫畫，鄭午昌當時是『大牌老師』，很少到校上課，但對我很好，指點我很多。另一位名氣雖然不大，但卻眼界很高的汪晶予老師，與我很合得來，也給了我很多寶貴的意見和經驗。」

從重慶到杭州，吳學讓在國立藝專待了五年，因為自己的努力和諸多良師指點，紮下了堅實的筆墨根基和開拓了寬廣的視野。1948年，吳學讓二十五歲，自國立杭州藝專畢業，結束了藝術鍛鍊的學生時代，邁向藝術創作的新里程。

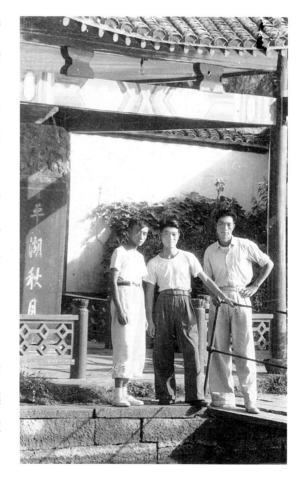

Ⅱ • 深耕臺灣 · 移居美國

吳 先生一面勤練「國語」，一面以示範為主做美術教學，一年後，不但自己適應了新環境，還推薦了席德進也進入嘉義中學教美術。此後從嘉義中學到花蓮師範，再到頭城、桃園中學，一步一步，試圖從偏遠地區遷至大都會臺北，參與更廣大的藝術活動……

──摘自蔣勳〈永恆的山水與花鳥──吳學讓先生的藝術〉

[左圖]
1964年，吳學讓與張大千於臺北合影。

[右頁圖]
吳學讓　雙鵝圖（局部）　1988
水墨設色、紙本　69×43cm
款識：戊辰之秋，退白於東海。
鈐印：吳（朱文）、吳學讓（白文）。

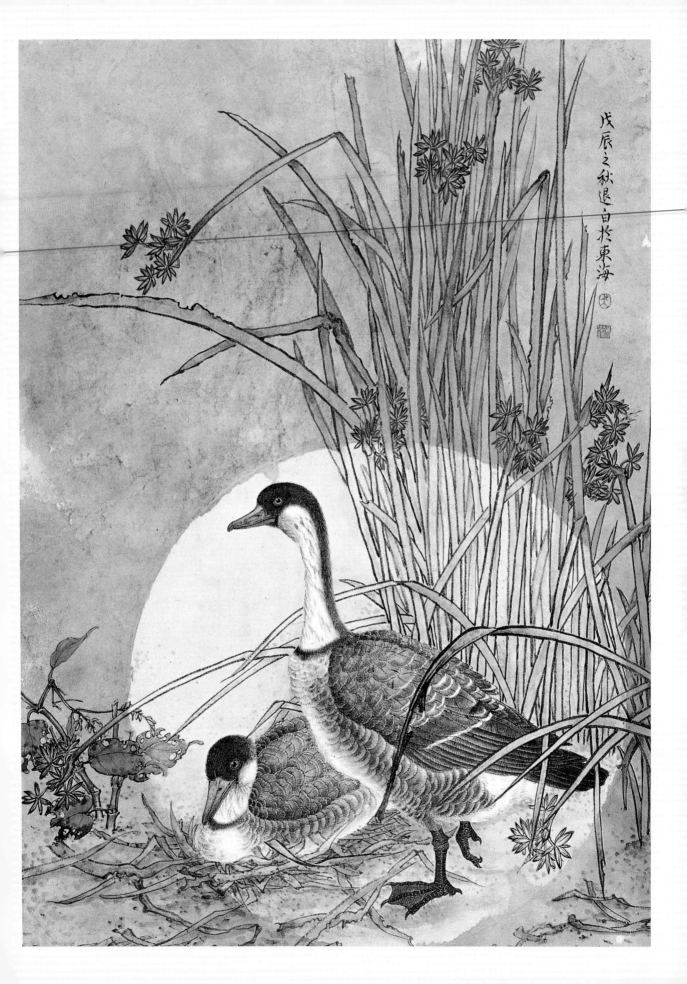

由南到北的跋涉

剛渡海來臺時的吳學讓

自國立杭州藝專畢業之前，吳學讓已意識到出了校門之後即將面臨的工作與生活問題，於是主動拜託當時藝專汪日章校長代為留意，校長也知道吳學讓在校的勤奮與成績，沒多久，就告知臺灣省立嘉義中學有份教職的缺，吳學讓一口就答應了。

但是同樣的經濟問題又來了，吳學讓向汪校長直言很想去臺灣，但卻苦無旅費，汪日章聽了，要吳學讓挑兩張精美的工筆花鳥畫，汪校長便拿一百元買了下來（當時學校老師一個月薪水大約二百多元），解決了吳學讓的經費問題，吳學讓立即買了一張上海到基隆的太平輪船票，於1948年8月22日抵達基隆，展開了美育與創作並重的人生。

從沒搭過船渡過海的吳學讓，在上海登船的那一剎那，內心興奮極了，船一啟航出了海，就迫不及待地跑到甲板上眺望從未領略過的海天一色和開闊視野。只不過，沒一會兒就暈了船，吳學讓回憶：「我是昏昏沉沉渡過太平洋的，到了基隆，一下船就恢復正常了，印象中當時的基隆港挺熱鬧的。」

獨立慣了的吳學讓，沒有在基隆停留，立刻找著火車站，買了到嘉義的車票，經過十二小時火車的搖搖晃晃，來到了全然陌生的嘉義中學，向校長唐秉玄報到後，被安排擔任高中二年級的美術教師，學校並準備了一間空屋給他做為宿舍，從上海到踏進臺灣，不到兩個星期，吳學讓就正式啟動了教學生涯。

當時僅二十五歲的吳學讓，操著一口濃濃四川鄉音，而那時臺灣已在推行「國語」，所以校長叮嚀吳學讓教學時要避免鄉音，於是他入境隨俗勤練國語，不到一年就完全適應了。在嘉義中學上美術課時，吳學讓將大張的棉紙固定在黑板上作各種畫法的現場示範，學生從沒見過這種教學方式，因此對吳學讓非常佩服，師生相處融洽，吳學讓還記得當

[右頁上圖]
1950年，任教於省立花蓮女中時的吳學讓。
[右頁下圖]
1949年，吳學讓（中）任教於花蓮師範學校時留影。

時班上有一位很有天分的同學，就是後來在國立臺灣師範大學美術系任教的陳銀輝。

在嘉義中學時，吳學讓還推薦了席德進也來校教美術。但他自己在嘉義中學教了一年就轉往省立花蓮師範學校任教。而在嘉義中學時，吳學讓與家人通信，當初父母認為學藝術沒有用，反對他去念重慶國立藝專，沒想到畢了業立即就能謀得教職，父母在信中的高興之情溢於言表，直誇吳學讓有出息；然而，與家人通信約半年，國共分裂，國民政府正式遷臺，兩岸親人就此斷了音訊。

會離開嘉義中學，是因為當時省立花蓮師範學校剛成立（1947年成立），學生資質較高，也缺美術教員，吳學讓就自我推薦而被錄用，書法、繪畫都教，但也只待了一年，原因竟然在於吳學讓純真直率的個性。有一次，校長主持教師會議，希望大家對當時學校製作壁報的內容和方式提出意見，吳學讓身為美術教師，自然由專業角度誠懇地提出批評和建言，沒想到此舉引起校長不快，就將吳學讓解聘了。

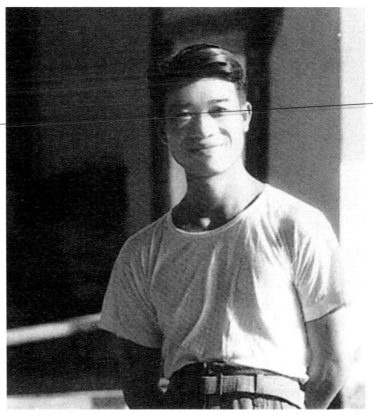

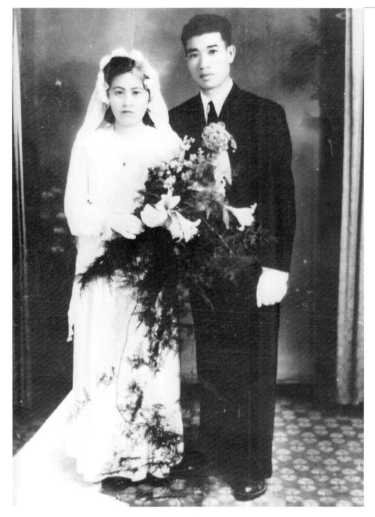

吳學讓雖然失望，但卻無悔，也決定直接上臺北謀求發展，但也許是冥冥中註定吳學讓與花蓮的緣分極深，吳學讓到了花蓮港準備買船票時，卻遇見了省立花蓮女子中學（簡稱花蓮女中）校長鄭昭懿，鄭校長聽說過吳學讓在美術教學上的大名，因此當面邀請他至花蓮女中任教，於是，就這樣在花蓮待了五年。這五年間，吳學讓結婚成家、生兒育女，負擔家庭生活的責任與甘苦，並開始灌溉藝術創作的養分。

1955年，年過而立之年的吳學讓離開了花蓮向北遷移，追尋更大

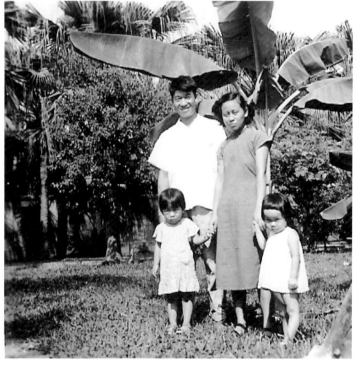

的藝術夢想。於是先進了宜蘭頭城中學教了半年美術，又轉至臺灣省立桃園中學擔任教職，這些指向臺北的「計畫」，都是吳學讓拿著美術教學成果與藝術作品自我推薦的結果，再次展現了他堅持理想的意志。終於，在1956年吳學讓達成了心願，進入臺灣省立臺北女子師範學校（簡稱臺北女師，現為臺北市立教育大學）任教。

闖蕩藝壇的成果

或許是與花蓮緣分深厚的延續，當吳學讓再次用自我推薦的方式向臺北女師謀求教職時，這時的臺北女師校長，正是當年邀請他至花蓮女中任教的鄭昭懿校長，而當時學校內並沒有美術教師的職缺，卻需要一名「勞作」老師，鄭校長問吳學讓願不願意擔任，吳學讓一口就答應了。似乎，兒時自己親手捏泥人、做玩具的巧手，這時竟派上了用場。

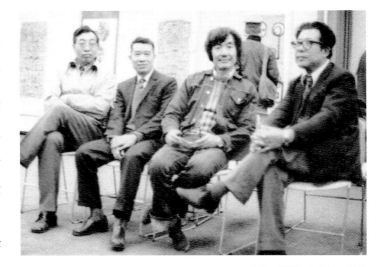

右起：劉煜、席德進、吳學讓、文霽四位畫家合影。

於是，吳學讓在臺北女師發揮了除書畫之外的巧手創意長才，製作石膏像、蠟果、金工、木工……無所不教，與原本根基深厚的繪畫能力相輔相成，相得益彰。有一次，吳學讓製作了一件以梅花樹為題材的大型勞作，在校際比賽中得了大獎，校長非常高興，就讓吳學讓轉任美術教師的職缺。

進入臺北女師教書這一年（1956），吳學讓也在臺北這個臺灣藝壇主流區塊嶄露頭角，獲得了第十一屆全省美展文協獎。1959年更是收穫豐碩，連續獲得了第十四屆全省美展國畫部第一獎、第八屆全省教員美展國畫部第一獎及臺陽美展國畫部金礦獎，展示了吳學讓在中國繪畫勤

力鑽研下的創作實力。

1966年，任教臺北女師十年，吳學讓以論文《墨竹源流》通過了教育部講師資格，成為該校的「專任」教師，自然有了更穩定的收入而在生活上得以改善。由於1960年代的公教人員收入雖穩定，但僅夠維持小康，因此，吳學讓在教學與創作之餘，也努力「兼職」貼補家用。當時，吳學讓的杭州藝專同學王修功，在中和開了一家陶瓷廠，每逢週六、週日不上課時，吳學讓就從居住的公園路騎著腳踏車大老遠地到廠裡去畫陶瓷、雕陶瓷，大概有兩三年之久。而在獲得講師資格的同時，有一天在公園散步時碰見了書畫家陳丹誠，就被邀請至中國文化學院（現為中國文化大學）美術系兼課，而另一位西畫理論家顧獻樑，也

[上圖]
1994年，吳學讓夫婦與林玉山（左）合影。
[下圖]
1994年，吳學讓七十回顧展時與林玉山（右）、鄭善禧（左）合影。

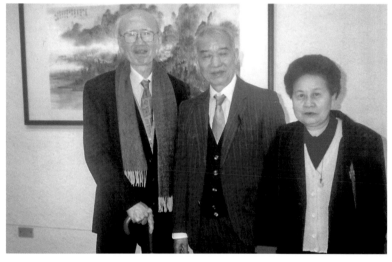

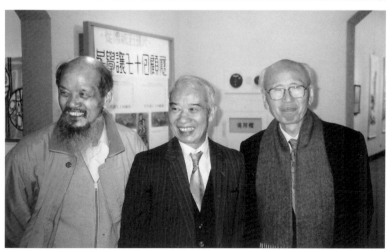

邀吳學讓到銘傳商專（現為銘傳大學）任教，由於吳學讓在各項藝術競賽的屢獲大獎，以及在美術教學上的有口皆碑，因此成為眾多高等學府邀聘的對象。

四十六歲那年，吳學讓再以論文《倪雲林研究》通過副教授資格，次年（1970）9月，在臺北藝術家畫廊舉辦來臺後的首次個展。1972年，復以《墨梅源流》論文通過教授資格審查，使吳學讓在美術教學領域的資歷達於完整。

1984與1985年，吳學讓先後獲頒中華民國畫學會繪畫教育「金爵獎」及中國文藝協會國畫類金質獎章，藝術創作與美術教育成就被藝壇肯定。

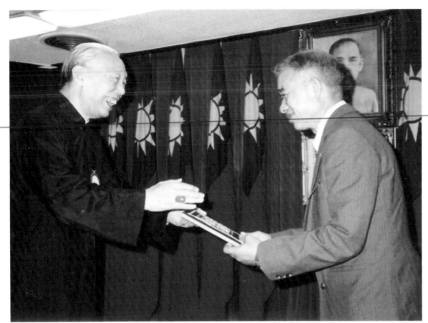

1970年代後期輔仁大學校長羅光神父（左）贈獎予吳學讓

1970年代，吳學讓留起了大鬍子。

1960年代，吳學讓（左2）、席德進（左4）、張大千（持杖老者）及其身旁徐雯波夫婦（著紅黑旗袍女士）合影。

從1956年進入臺北女師到1979年自臺北女師退休,而專任於中國文化學院美術系,而後1983年又於中國文化大學退休後首次移居美國;1988年應系主任蔣勳之請,返臺專任教授於東海大學美術系,至1997年定居美國洛杉磯。這期間,吳學讓舉辦過十餘次個展,受邀參加海內外各大重要聯展及擔任重要美術競賽的評審委員,以吳學讓謙和平淡的個性卻仍得到如此豐沛的藝術活動邀約,是以證明他的藝術才華與人格涵養在臺灣藝壇舉足輕重的地位。

■ 赴美生活的心境

吳學讓在臺灣的美術教學生涯逾四十年,以不算優渥的薪俸辛勤拉拔四個子女接受良好教育而學有專長至立業成家。這位專注藝術又性格靦腆的父親,對子女有著嚴父的外表卻滿溢著慈父的關懷。「家庭」對吳學讓而言,是藝術創作心靈中永遠豐沛的泉源;對妻子兒女來說,吳學讓則是這個家庭最重要的精神支柱。

二女兒吳漢瓏深刻回憶:「在我們小的時候,他是不苟言笑的父

[左圖]
1984年,吳學讓與黃君璧(左)合影於臺灣省立博物館。

[右圖]
1996年,吳學讓與東海大學美術系主任蔣勳(左)合影。

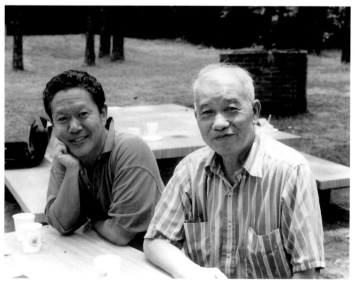

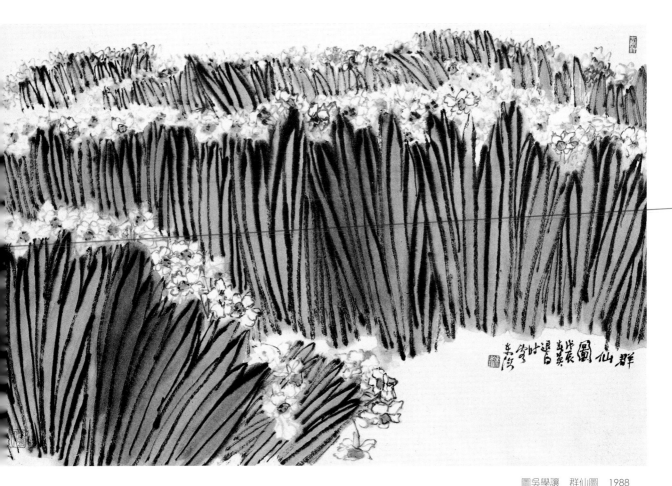

圖吳學讓　群仙圖　1988
水墨設色、紙本　45×68cm
款識：群仙圖。戊辰春莫，退
　　　白時客東海。
鈐印：吳學讓（白文）、春長
　　　好（白文）、我蜀人
　　　也（朱文）。

親，那時我們住在臺北女師對面的教員宿舍，父親每天走路過街上課。
只要下了課回到家，大多數時間都坐在桌前寫字、畫畫、讀書、刻印，
很少有時間跟兒女們談心聊天。有時候，媽媽會帶我們到學校裡探望父
親，走進教室第一眼就望見一個大畫桌，我們圍著桌子看父親做石膏
像，父親還會用棉紙做成一串一串白色、粉紅色的梅花，像真的一樣。
我們也常常站在大桌旁看著父親作畫，興致來了，我們四個小頑童就趁
機在大黑板上胡亂塗鴉。」

　　1983年吳學讓六十歲，從中國文化大學美術系退休；二女兒在美國
事業有成，便建議父親到美國居住，這個在東板橋鎮爬到大樹上眺望遠
方、憧憬未來的鄉間孩子，「行萬里路」似乎早是冥冥中的安排，於
是，隨遇而安且適應力強的吳學讓欣然答應，很快申辦好赴美手續，踏
上了異國之土。

　　初到美國，住在加州洛杉磯南灣區，頭一天晚上，吳學讓覺得一切
都很新鮮，環境也很安靜，很適合寫字、畫畫。雖然是租來的房子，但

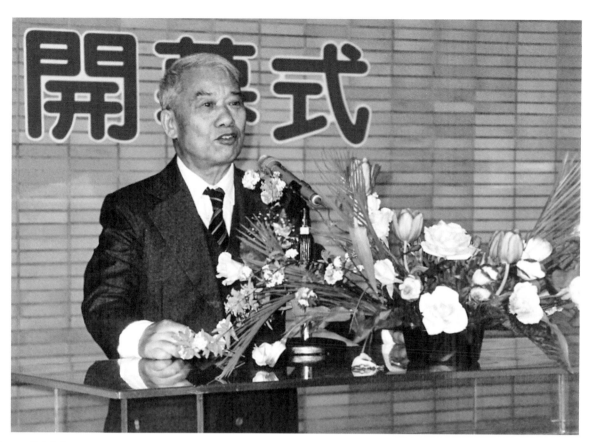

1994年，吳學讓於臺北市立
美術館七十回顧展開幕式致
辭時的神采。

後院有一個小小院落，修剪草木順便觀察生態，就成了吳學讓日常生活
中與書畫創作同樣不可或缺的日課。

因為美國地方大，生活機能不像臺灣方便，「開車」就是一項必備
的技能，於是吳學讓也去學開車，結果第一次上駕駛座就撞到道旁的路
樹，只好放棄開車，出門由兒女接送。

後來，女兒買了自己的房子，面積大很多，不但有個大後院，還將
車庫改為一間大畫室，吳學讓如魚得水，也燃起了藝術創作的能量。他
說：「大概是1986、1987年吧，我幾乎每天都在這個畫室畫畫、看書，
創作了很多作品，陳佩秋（謝稚柳夫人，也是吳學讓杭州藝專低一屆的
學妹）到美國看我，也在這個畫室畫了些畫。有一天，臺北的敦煌畫廊
和我聯絡上，希望為我辦個個展，我也覺得到美國這一陣子畫了不少
畫，就答應了。」於是，1987年3月，吳學讓便在臺北敦煌藝術中心舉辦
了第十次個展。

這個展覽非常成功，藝術界的評價很高，在畫展期間，遇見了當時
擔任東海大學美術系系主任的蔣勳，蔣勳誠摯地邀請吳學讓返臺到東海

1991年，吳學讓於美國洛杉磯爾灣市示範國畫。

大學美術系任教，吳學讓覺得子女都能獨立，在美國生活也不錯，因此就放心地結束了第一階段的美國生活，返臺再續美術教育前緣。

東海大學校園廣闊，環境清幽，吳學讓住在「學人宿舍」裡過著單純又不寂寞的日子，與同事、學生相處融洽，學生經常帶著蔬菜、水果到宿舍裡和老師一起畫畫、吃飯，像一家人一樣。

2011年，吳學讓與全家人渡假，享用大餐。

1992年9月，藉著在南京博物院舉辦的「東海大學美術系師生聯展」及座談會，吳學讓在睽違中國近半個世紀後，首度回到了故土，吳學讓的三個弟弟和小妹都從四川岳池老家趕到南京重逢，「少小離家老大回，鄉音無改鬢毛衰」的悲喜交集，令吳學讓感慨萬千。參加完展覽開幕和座談之後，吳學讓和東海大學師生，開始了南京、杭

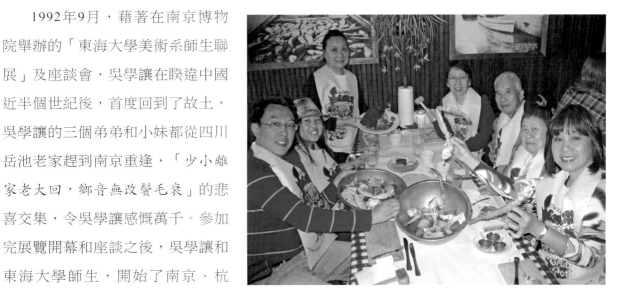

31

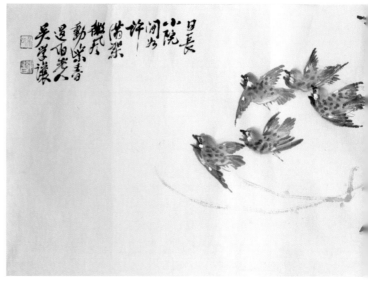

[左上圖]
1992年，吳學讓於東海大學「學人宿舍」中練字。

[右上圖]
吳學讓　微風動紫香
1986　水墨設色、紙本
35×138cm

款識：日長小院閒如許，滿架
微風動紫香。退伯老人
吳學讓。

鈐印：吳氏（朱文）、退白（白
文）。

[下圖]
2012年9月，吳學讓夫婦於洛杉磯住家附近的海邊留影。

州、上海、黃山等地的參訪寫生，而後，帶著悸動的心緒回到了臺灣，開啟了「故國神遊」系列氣勢磅礴的創作。

　　1993年，七十歲的吳學讓自東海大學退休，受聘為美術系兼任教授和駐校藝術家，有更多時間從事創作，並於次年3月在臺北市立美術館舉行「從傳統到現代──吳學讓七十回顧展」。

　　1997年，距返臺至東海大學重任教職，已匆匆十年了，滿頭華髮的吳學讓已七十四歲高齡，決定長居美國，安享「從心所欲」的晚年。

　　回到美國，家人已搬至洛杉磯托倫斯的新家，女兒為吳學讓準備了一間四面採光的大畫室，許多精采的大型畫作就在這裡源源而出，隱居般的生活有家人、藝術相伴，一點也不覺得寂寞，而且，臺北女師、文化大學、東海大學較為親近的學生也不時以電話越洋問候，只要來到美國，也一定會來探望老師。

　　偌大的後院，令吳學讓重溫起童年田園生活的樂趣，親手整頓院

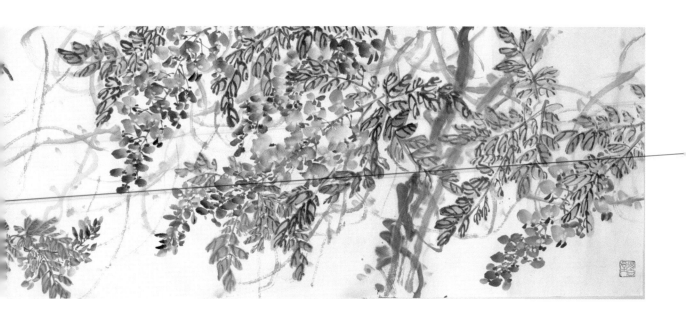

子，栽種了許多蔬果，蔥、番茄、辣椒、枇杷、芭樂、油桃、棗子，還
養了蘭花，栽了梅花，種了紫藤，三月紫藤盛開，成為吳學讓最喜愛的
寫生題材。1999年，七十六歲的吳學讓發現罹患了大腸癌和肝癌，必須

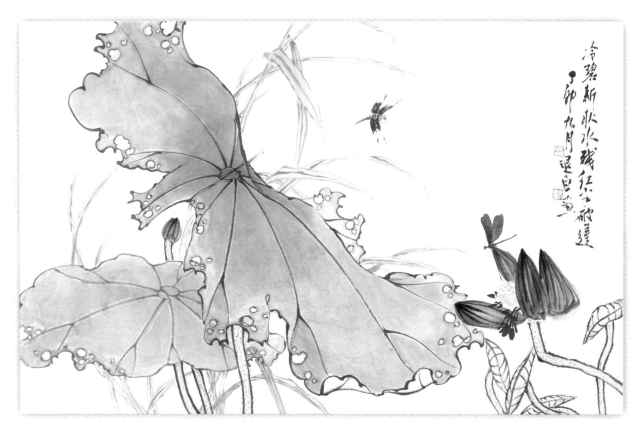

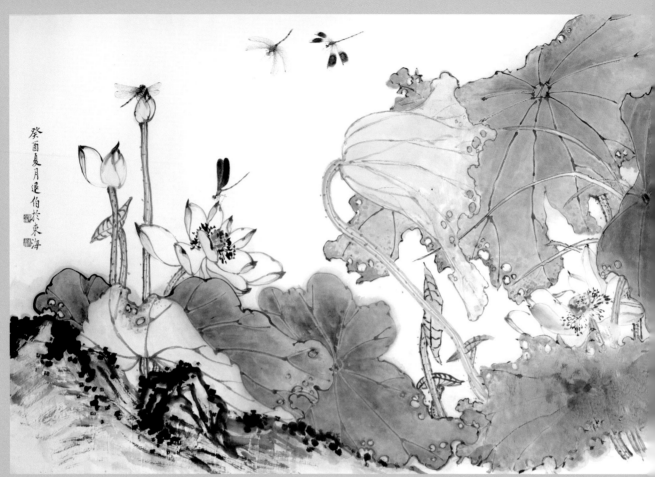

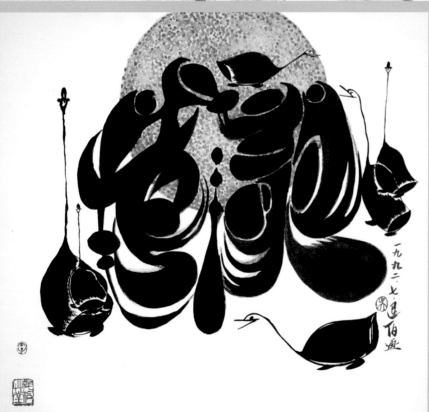

吳學讓　家　1992　水墨設色、紙本
66×71cm

款識：一九九二．七，退伯畫。

鈐印：吳（朱文）、好（朱文）、退
　　　伯草堂（朱文）。

秋山聳翠
壬申之秋
退伯
指墨
時客東海

吳學讓　蜻蜓荷花　1993
水墨設色、紙本　70×136cm

款識：癸酉夏月，退伯於東海。

鈐印：退白（白文）、吳學讓
　　　（白文）。

吳學讓　秋山聳翠（指畫）　1992
水墨設色、紙本　120×61cm

款識：秋山聳翠。壬申之秋，退伯
　　　指墨，時客東海。

鈐印：退白之印（白文）、退白草
　　　堂（白文）。

開刀，然而吳學讓心情很平靜、看得很開，或許，自幼年、少年、青年乃至渡海來臺，吳學讓已飽經世情，笑看人生，豁達的心境使吳學讓順利揮除了病魔。

開完刀出了院，吳學讓覺得養生確實重要，就自己種植小麥草，將種子泡個兩三天就能發芽成長，收成後打成小麥草汁來喝，吸收天然的養分，配合著每天成為日課的早起打坐和晨間練字，使心靈更加平靜，健康也恢復得很好。

為了讓父親心情放鬆，兒女們經常安排吳學讓到處旅遊，乘郵輪到阿拉斯加看冰河奇景，坐渡輪橫渡巴拿馬海峽啜飲南美小島風情，搭飛機到夏威夷飽覽碧海藍天，還由內華達州經新墨西哥州至猶他州，仰望通天巨石。已然一生見聞廣博的吳學讓，行萬里路的熱情讓他不斷開拓視野，厚實藝術創作的內涵，老而彌堅。

吳學讓的一雙巧手，除了畫畫、寫字、刻印外，兒時捏泥人、做玩具的能耐，也成為晚年定居美國後的另一種創作巧思，融合藝術創作，利用生活周遭的事物，創造出許多渾然天成的藝術作品。生活就是藝術，藝術就是生活，吳學讓將看似無用的木頭做成圓形的小板凳，然後在椅面上畫出色彩繽紛的抽象圖案；覺得廚房裡櫥櫃的面板光禿禿的沒有生趣，就在上面塗鴉上彩；還把舊了的床單畫了很多可愛的鵝、鴨圖形，然後剪裁成窗簾和門簾；把院子裡老柏樹的樹根挖起，反過來擺置，還做了很多鳥兒放在上面，成為充滿自然生態興味的雕塑。一般人眼中的破銅爛鐵、殘木破板，都被吳學讓的奇思巧手打造成充滿生活情趣的藝術品，或許，這都是吳學讓兒時即喜歡仔細觀察萬事萬物，捕捉自然生態所累積而來的藝術滋養吧！

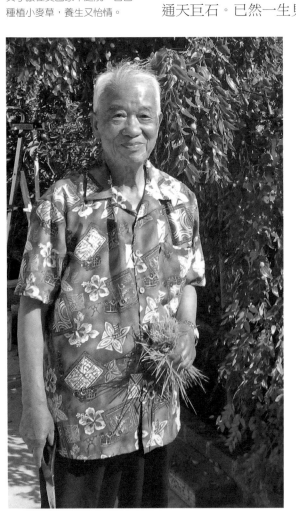

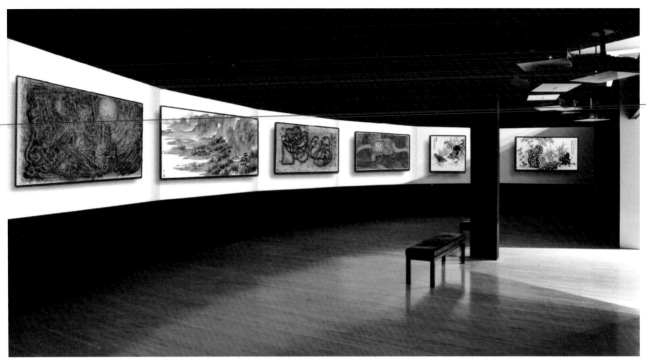

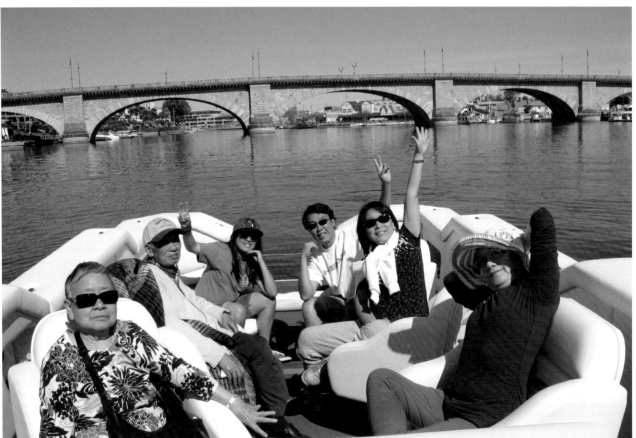

III• 筆墨錘鍊 · 工寫合一

懸腕、站立，在大張舊報紙上練字，這些一疊一疊寫滿墨跡的紙張最後都要丟棄的。我有時在一旁看著、獨自沉思，吳老師所「練」的是什麼呢？當一件藝術的作品不再是為了「作品」的目的，在即將丟棄的報紙上，卻依然一絲不苟鍛鍊著，懸腕，站立，呼吸的均勻，心境的平和，專注與耐力，日復一日進行著對自己的修練。在今日的美的學習中，若缺少了這些，那「作品」的意義又在哪裡呢？

——摘自蔣勳〈永恆的山水與花鳥——吳學讓先生的藝術〉

[下圖]

吳學讓自學生時期開始，即重視筆墨基礎鍛鍊及自然寫生，圖為1989年他於埔里梅園寫生時的專注神情。

[右頁圖]

吳學讓　窗外（局部）　1980　水墨設色、紙本　150×54cm

款識：窗外。一九八〇年一月卅一日作，退白作。

鈐印：吳（朱文）。

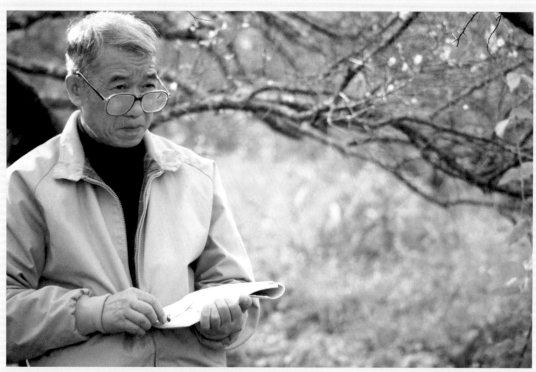

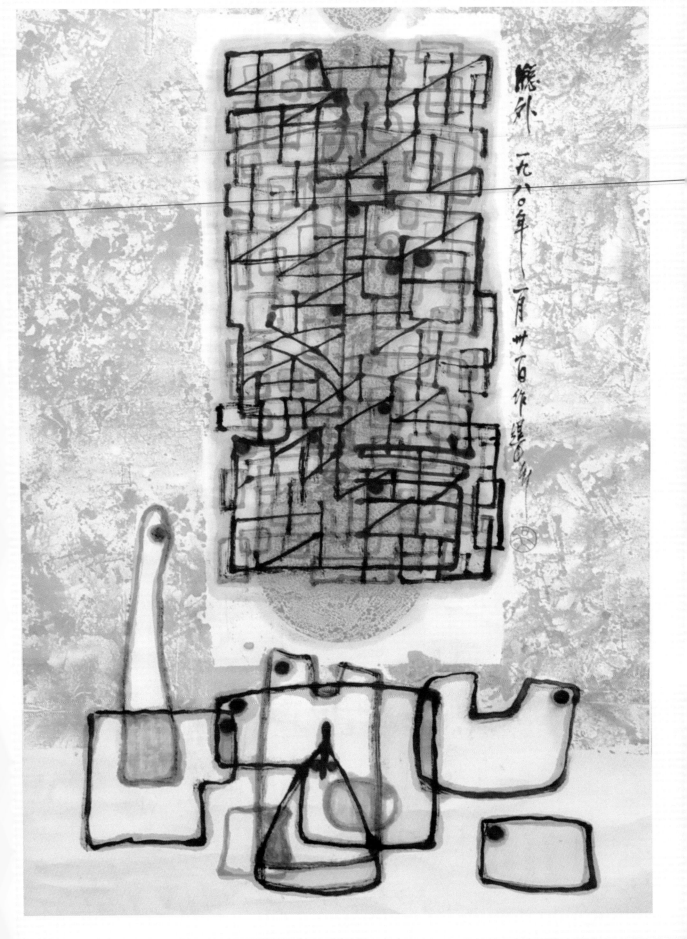

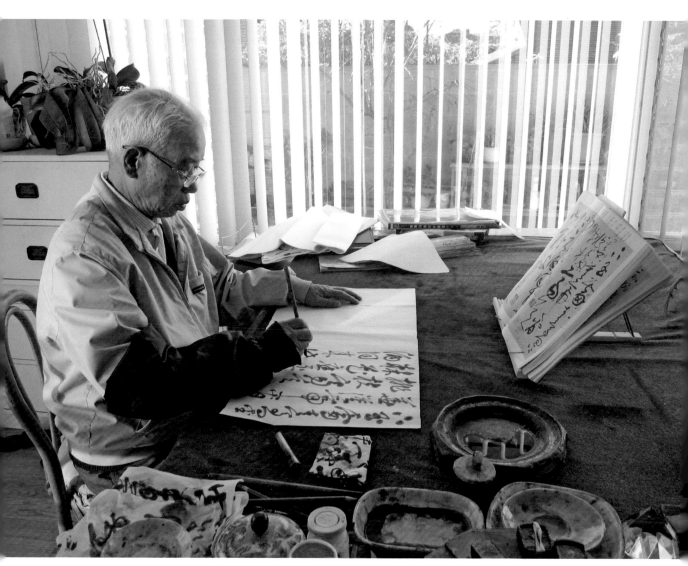

以書法為日課，數十年如一日。圖為2011年吳學讓於美國洛杉磯家中臨帖。

無所不學的勤力

從小，吳學讓就對世間萬物充滿了好奇與憧憬，純樸的赤子之心燃燒著用藝術擁抱天地自然的進取精神，捏泥人、做玩具、畫繡樣、塗門牆⋯⋯巧手與巧思，早已孕育著一位藝術巨匠的未來。因此，當吳學讓考進國立藝專，從重慶到杭州，開放的學風，良師的指點，自身的努力，專注的態度，過人的勤奮，都使吳學讓在五年的學生時代求藝進程中收穫滿滿。

國立杭州藝專，是中國近現代美術史上最重要的高等美術教育學府，良師雲集，學風自由，環境清幽。也因為學風自由，學生唯有自動

自發，積極進取，才能得到名師的指授與基礎的累積，而吳學讓雖然不是高分考進藝專，好奇、努力、獨立且又堅毅的個性，正符合了這種自由學風下的博學眾采。放眼國立藝專的師資，黃賓虹、鄭午昌、潘天壽、林風眠、陳之佛、傅抱石、吳茀之、諸樂三、丁衍庸、龐薰琹、關良、李可染、高冠華、汪易予、謝海燕……聚集了畫史、畫論、西畫、金石、工藝美術等各個層面的藝術精英，即使諸多名師並非經常到校上課，但對用功的學生卻都不吝指點，默默耕耘的吳學讓在眾多才氣昂揚、自負甚高或無心求學、混沌度日的同學中反而顯得更加難能可貴，因此得以受到不少良師青睞與鼓勵。

在當時以西洋美術為主流學習風潮的環境中，吳學讓雖因為被師長「勸進」而選擇了國畫組並主修花鳥，但在學習的熱情上卻是無所侷限，也因為這種豁達的求知態度，促使吳學讓不論工筆、寫意、花鳥、蟲魚、書法、篆刻、新創、前衛，無不孜孜矻矻鑽研用功，為爾後能夠成為藝壇「多面手」而奠基。

吳學讓並不空想空談或紙上談兵，反而自發性地廣泛學習，學校圖書館裡古代、近現代的書畫圖冊，吳學讓是同學中最積極借閱臨摹的一位，南宗、北宗、淺絳、重彩、海上畫派、京津畫派、金石畫派……五代兩宋的工緻院畫、宋元文人畫風的含英咀華、明代青藤、白陽的個性揮灑、清初八大、石濤的獨闢蹊徑、民初吳昌碩的以書入畫……這些來自於學校教師之外的藝術養分，都成為吳學讓熱切汲取養分的對象，因此，吳學讓的學習面向，成為同儕中最為寬廣的一位。

藝專期間的師長，不論曾否親自指點過吳學讓，他們的藝術才華與風貌，或直接或間接影響啟發了吳學讓的創作思維，如陳之佛帶有日本染織風格的工筆花鳥，諸樂三、吳茀之書法篆刻的金石風姿，林風眠、關良的中西融合，潘天壽、李可染的遒健筆力，黃賓虹的渾厚華滋，傅抱石的蒼莽深邃，丁衍庸的逸筆奇趣、龐薰琹的少數民族鑽研、鄭午昌的「善師古人而自立我法」……在動盪的大時代中，吳學讓心無旁騖地為自己的藝術之路深築基石。

師長讚語的肯定

由於吳學讓在藝專的勤勉奮進，許多優秀的作品都得到老師的讚譽而在畫上題識鼓勵，如1947年所作的〈馬夏餘音〉水墨山水，中景、遠山、岸渚，大膽地以渲染之法濃淡相間出氤氳濕潤的氣韻，近景則以暢快筆趣寫出疏林溪亭，搭配中景隱泊於溪岸的半只孤舟，既有倪雲林蕭疏之意，卻又見江南朦朧意境之情，無怪乎鄭午昌見此畫即題以「得馬夏之餘音」鼓勵之，確為中肯之見。

吳學讓在諸樂三、吳茀之指導下，花卉表現本就具金石氣息，加以追摹吳昌碩以書入畫的老辣遒健，以二十餘歲之齡此類風格即能傲視同儕。同樣於1947年所作的〈紫氣凌霄〉，即可窺見吳學讓於金石畫派鑽研的著力之深，此作吳學讓以淡墨寫枝葉藤蔓，雋雅賦色點出紫藤花之清新可人，鄭午昌見此作而畫興大起，以渴筆加勾些許藤蔓，又以花青墨色點畫數叢藤葉，清新之餘忽見老筆提點，師生合作果真天衣無縫，此畫由鄭午昌題識「紫氣凌霄。午昌與學讓合製并記」。

在學校裡，吳學讓是無所不學的，因此，1947年所畫的〈貓〉又獲得師長的青睞，全然以墨色烘染出捲成一團的慵懶黑貓，復以勁利線性勾出如縫瞳孔及尖銳貓爪，靜中有動，於是，吳茀之為此畫作詩，諸樂三為其題識曰：「雙眸

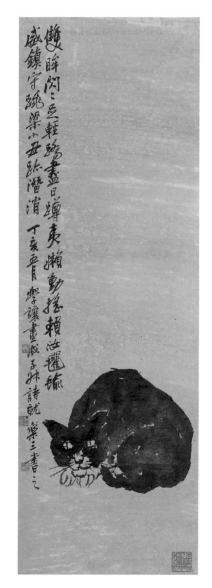

吳學讓　貓　1947
水墨、紙本　94×31cm
國立歷史博物館藏

款識：雙眸閃閃足輕驕，盡日
　　　蹲夷懶動搖。賴汝羆貔
　　　威鎮守，跳梁小丑跡潛
　　　消。丁亥五月，學讓畫
　　　成，子叔詩就，樂三書
　　　之。

鈐印：學讓（白文）、無華
　　　盦（白文）、樂三大
　　　利（白文）、吳谿叔子
　　　金石書畫文字之記（朱
　　　文）。

[右頁左圖]
吳學讓　紫氣凌霄　1947
彩墨設色、紙本　77×33cm
（與鄭午昌合作）

款識：紫氣凌霄。午昌與學讓
　　　合製并記。

鈐印：鄭昶私印（白文）。

[右頁右圖]
吳學讓　馬夏餘音　1947
水墨、紙本　107×33cm
（與鄭午昌合作）

款識：得馬夏之餘音。丁亥冬，
　　　鄭午昌題。
　　　此山水乃予二十五歲時
　　　作，己卯之夏重見始題
　　　記。
　　　退伯時年七十有五。

鈐印：鄭昶私印（白文）、退
　　　白（白文）、吳學讓
　　　（白文）。

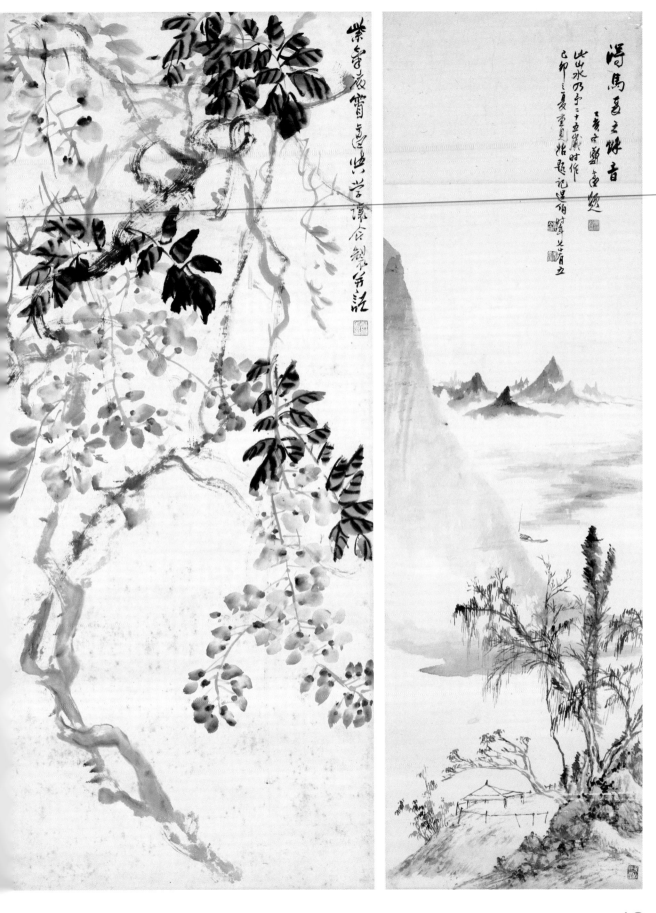

43

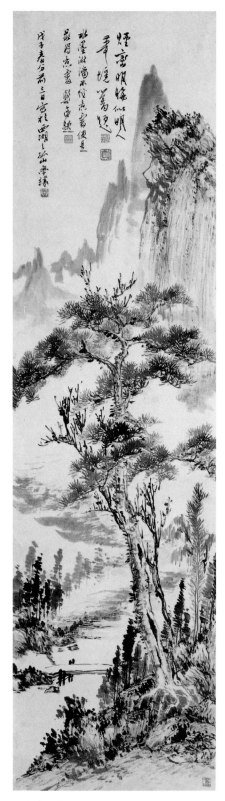

吳學讓　溪山煙巒　1948　水墨、紙本
137×34cm　國立歷史博物館藏

款識：煙巒明晦，似明人筆境。心畬題。
　　　水墨淋漓，不經意處便是最得意處。鄭午
　　　昌題。
　　　戊子春分前三日寫於西湖之孤山。學讓。
鈐印：舊王孫（朱文）、溥儒（白文）、鄭昶私
　　　印（白文）、學讓（白文）。

閃閃足輕驕，盡日蹲夷孏動搖。賴汝甦甦威震守，跳梁小丑跡潛消。丁亥五月，學讓畫成，子叔詩就，樂三書之。」

　　1948年，自國立杭州藝專畢業這年，吳學讓各類型的好畫不斷出現，呈現出五年藝專研習的豐碩成果。〈溪山煙巒〉水墨山水，是吳學讓畫西湖孤山的寫生之作，逸筆瀟灑，濃淡合宜，層次分明，鄭午昌見之，即題上「水墨淋漓，不經意處便是最得意處」，對這位得意門生的勤學有成、出類拔萃，欣喜之情躍然字裡行間。而溥心畬亦對此作讚賞有加，於畫上題以「煙巒明晦，似明人筆境」，溥心畬精研明代繪畫，獨具心得，能對當時年輕的吳學讓有此評價，實屬不易。

　　而畢業之際的作品也令人驚豔，尤以〈寫生水仙〉最受矚目，展現了吳學讓超越年齡的成熟線性藝術表達能力，也體現出他在雙鉤白描的工筆技法基礎上所下的深厚功夫，此作以遒健細勁的筆力穩定而流暢地勾寫出水仙的花葉姿態，生趣盎然，而水仙盆的造型圖飾亦清晰準確，盆身釉色則以濃淡墨韻賦染出立體感，極具新意，而構圖上的盆身刻意向左傾斜，也適切地與水仙花簇向右上聚集的動勢作出合理的平衡，這種不落俗套的觀念，與吳學讓敏銳的觀察力和中西兼容的創作態度息息相關。

　　此畫完成後，令多位師長大為讚嘆，鄭午昌題識：「細而有勁，工而見逸，似而得神，論筆墨法，吾無間然。戊子學讓棣出示此圖，喜而題之。」對於吳學讓的勤力尚藝，鄭午昌給予由衷的嘉許。溥心畬見此作，亦題上詩句「昨夜月明川上立，凌波解佩贈何人」以為鼓勵。另兩位指導吳學讓花鳥及書法篆刻的老師諸樂三和吳茀之也在畫面上長題為誌。諸樂三題曰：「宓妃孃挪認肴（前）身，澹澹丰姿信可人。衷（抱）得冬心偏耐冷，生成玉骨不知春。寒供佛座添清品，靜對書齋謝俗塵。一種幽香堪玩賞，好偕

三友結芳鄰。學讓仁弟寫生，為錄舊作補志。」吳莆之寫道：「雙鉤畫難在用線凝鍊而無做作氣，今之作者筆條軟弱如描花樣，去古人遠矣。學讓棣此製，筆墨俱極文靜，清古可觀，與時手之描頭畫角者有別，故能出人頭地也。吳谿漫書數語勉之。」

▓▓ 寫意工筆的絜根

　　吳學讓在求學時期重視筆墨根基鍛鍊自不待言，可貴的是，這些基礎功夫吳學讓無時無刻都在錘鍊，像一個苦行僧，將誦經禮佛當作日課，像一個武術家，將蹲馬步拉架子當作日課，而吳學讓不論傳統或創新，不論那一個創作階段，亦都將傳統的書法、工筆、寫意當作日課。

　　在杭州藝專，正是國共內戰方熾的動亂時期，學生們也分成不同的流派，中與西，左與右，傳統與現代，前衛與保守……當大部分學生們嘶嚷著「拿路來走」的口號，被方剛血氣引導著迷惘未來的同時，吳學讓這個原本好動的孩子反而出奇

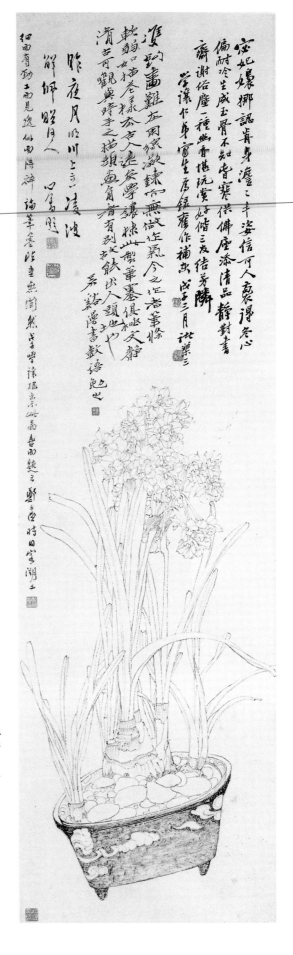

吳學讓　寫生水仙　1948　水墨、紙本　115×33cm　國立歷史博物館藏

款識：宓妃孃娜認脩（前）身，澹澹丰姿信可人。裹（抱）得冬心偏耐冷，生成玉骨不知春。寒供佛座添清品，靜對書齋謝俗塵。一種幽香堪玩賞，好偕三友結芳鄰。學讓仁弟寫生，為錄舊作補志。戊子三月，諸樂三。
　　雙鉤畫難在用線凝鍊而無做作氣，今之作者筆條軟弱如描花樣，去古人遠矣。學讓棣此製，筆墨俱極文靜，清古可觀，與時手之描頭畫角者有別，故能出人頭地也。吳谿漫書數語勉之。
　　昨夜月明川上立，凌波解佩贈何人。心畬題。
　　細而有勁，工而見逸，似而得神，論筆墨法，吾無間然。
　　戊子學讓棣出示此圖，喜而題之。鄭午昌時日客湖上。

鈐印：諸（朱文）、樂三長壽（白文）、吳莆之（白文）、舊王孫（朱文）、溥儒（白文）、鄭昶私印（白文）、和溪吳氏（白文）。

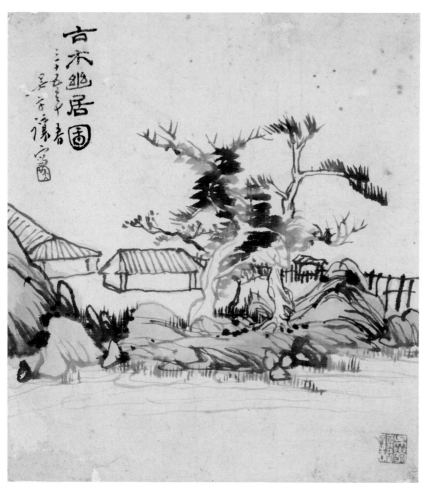

吳學讓　古木幽居圖　1946
水墨、紙本　32×29cm
款識：古木幽居，三十五年春，
吳學讓寫。
鈐印：吳（朱文）、吳學讓（白
文）。

地「冷靜」，吳學讓在勤力於藝術鑽研的領悟中，已深深體會到，不管要走哪條路，都得先學會走路，趁著年輕，學習力強，正是鍛鍊基礎的黃金時期，因此，吳學讓不莽撞，不躁進，寧願踏踏實實地從傳統中汲取養分，不論是向老師們請益或是自發性向古人學習，乃至面對自然的寫生，吳學讓心無旁鶩的勤力用功，在大時代的盲從亂流中，他的藝術心靈卻是如此清澈。

鄭午昌，名昶，浙江嵊縣人，為民國時期海上藝壇的健將，是對吳學讓影響最深的老師，不但詩文書畫皆精，而且精研畫史、畫理，1929年所編著出版的《中國畫學全史》，全書三十五萬餘言，蔡元培評為「中國有畫史以來集大成之巨著」，黃賓虹在畫史序文中，也譽此書為「度世之金針」，余紹宋也評此書為「開畫學通史之先河」。除了著作等身外，鄭午昌亦發起組織及參與蜜蜂畫社、中國畫會、九社、寒之友社等藝術團體。擅畫山水，亦精花鳥、人物，筆墨精到，神韻清新，鬆秀蒼鬱，秀潤含蓄，能工能寫，兼融中西，而且在教學上主張「善師古人而自立我法」，既尊重傳統又強調自我。因此，對吳學讓勤奮於傳統基礎鍛鍊，而且廣泛學習無間的求藝態度極為嘉勉，吳學讓也深受鄭午昌影響，於藝術創作和爾後的美育教學上，都採用了鄭午昌嚴謹於傳統又開放於創新的觀念。

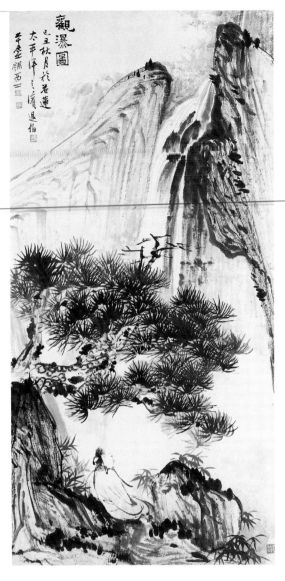

在傳統筆墨的紮根上，吳學讓是寫意、工筆雙管齊下的，1946年剛歸建杭州藝專時的作品〈古木幽居圖〉，即是文人寫意的水墨淺絳山水小品。鄭午昌、傅抱石、李可染對石濤的山水畫論及風格皆有著墨，直接影響了吳學讓對石濤的喜愛，並勤於臨摹石濤畫冊，此作即清晰地承襲著石濤筆墨設色的筆簡意賅，而筆力的凝鍊、墨趣的掌握，已十分純熟，加上畫題以古樸的篆隸相間字體書寫，更顯此作的逸韻。

初到臺灣的十餘年間，吳學讓多為生活奔忙，勤於教學，然而，延續在藝專時期的筆墨基礎鍛鍊一直未曾稍歇，不論寫意或工筆，依然佳作紛陳，如1949年所作〈觀瀑圖〉，筆墨揮灑，逸興飛湍，銀簾傾洩，松蔭颯爽，高士閒臥，淨慮滌塵，而畫中的松下高士，為張大千所繪，吳學讓的筆情墨趣，又獲得了名家稱賞而欣然合作。此年上半年吳學讓自花蓮師範離職，本欲乘船北上，卻因緣際會遇上花蓮女中校長鄭昭懿而逗留花蓮，對吳學讓而言，失去一份工作的生活壓力，卻因得到另一份教職而立即無憂，心情自然是愉快的，故而此作流露放懷遣興之意，落下「觀瀑圖。己丑秋月於花蓮太平洋之濱」的題識，後有「大千居士補高士」題識以志之。

吳學讓　觀瀑圖　1949
水墨、紙本　136×67cm
款識：己丑秋月於花蓮太平洋
　　　之濱。退伯。
　　　大千居士補高士。
鈐印：吳學讓印（白文）、吳
　　　氏長壽唯印（白文）、
　　　另兩方印漫漶。

1956年，吳學讓如願到了臺北，執教於臺北女師，開始積極參與各項展覽與競賽，也於此年首得大獎，獲得第十一屆全省美展文協獎，畫名於臺灣藝壇漸顯。此年夏天至桃園寫生，完成了〈桃園龜山〉（P.49），可以窺見在黃賓虹、鄭午昌寫生觀念影響下的精確描繪能力，並揉合了披麻皴、牛毛皴等傳統筆法細密勾寫擦皴，汲取了元代王蒙密實潤澤的山水精神，表現出臺灣北部丘陵、地貌與蓊鬱山林的豐潤，再一次呈現吳學讓自少時即已練就對自然萬物的敏銳觀察力。

吳學讓　梅竹、山茶、文鳥
1961　水墨設色、絹木
44×76cm

款識：暮景催寒葉，幽芳集小
　　　禽。應知歲晚意，遙寄
　　　水雲心。心畬題。
　　　退伯。

鈐印：溥儒（白文）、舊王孫
　　　（白文）、吳學讓（白文）。

　　　1961年，在臺灣藝壇已嶄露頭角的吳學讓，創作了令人驚豔的工筆
花鳥傑作〈梅竹、山茶、文鳥〉，對於此畫，李思賢在其〈故國神遊
——俯瞰吳學讓的當代水墨美學創見〉一文中有極為精確的描述：「唐
代張彥遠在《歷代名畫記》中謂：『夫象物必在於形似，形似須全其骨
氣。』（〈論畫六法〉），骨與氣是求全工筆畫中最基本的兩項要素，
吳學讓在〈梅竹、山茶、文鳥〉這件作品中，便分別在『骨』、『氣』
上展現出他在多重構成的高度組織能力下，所完備的挺立筆法和雍容氣
度。從這件作品的整體構圖來看，他刻意將描繪主體緊湊的安置於構圖
的左半邊，與右方約占六成畫面的空白遙相呼應；左密右疏的布白，營
造出整體虛實鬆緊的節奏主調。在造型方面，他並不特別講求物體間客
觀的比例關係，而是主觀的按依不同的植物樣貌和造型效果的需求來安
排，並且以淺絳設色烘襯出樹枝、梅花、竹和岩石的體態，再將飽和醇
厚的硃砂，塗敷在盛開的山茶花瓣上，似在淡雅中抹上一點濃豔，令人
眼前為之一亮，驚豔萬分。而中央下方羽翼豐厚、安逸閒適的依偎蹲踞
的兩隻小文鳥，則為全畫帶來栩栩生意。溥心畬為此畫題詩道：『暮景

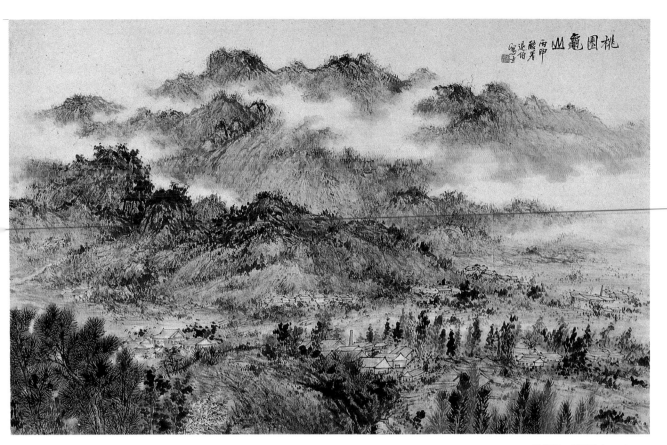

吳學讓　桃園龜山　1956
水墨設色、紙本
68×106cm

款識：桃園龜山。丙申酷著
　　　退伯寫生。
鈐印：吳學讓（白文）

摧寒葉，幽芳集小禽。應知歲晚意，遙寄水雲心。』」確是巧妙點出在
紮實的功力下，寄寓了吳學讓內心安恬自適的清雅與純樸。

　　此件工筆花鳥傑作，確實具備了名家風範，不但上溯五代、兩宋畫
院的清麗古豔與精準描繪，乃至於明代呂紀、林良寫生造景的情境亦都
了然於胸。此件佳作更明確驗證了吳學讓在杭州藝專時期遍臨古代名家
繪畫圖冊的成果。

　　吳學讓對傳統筆墨鍛鍊的基礎功夫，不論任何年代、任何階段、
任何居處都一以貫之的當作日課，也因此，即使他在大膽創新求變的時
期，也依然不偏廢傳統寫意與工筆繪畫及書法，所以，從1960年代中期
開始，吳學讓即穿梭於傳統與創新的雙重藝向中優游無礙，這就體現了
吳學讓杭州藝專時代「不管走什麼路，都要先學會走路」的澈悟，就
如「五四運動」中諸多健將在高喊「全盤西化」口號的背後支撐，卻是
學貫中西的豐厚學養一樣。「新」與「舊」對吳學讓來說，都是藝術的
揮灑，都是思想的沉澱，在深厚的傳統根基護持下，吳學讓的「新」，
從來不會劍拔弩張、譁眾取寵，而是一種藝術昇華的水到渠成。

Ⅳ· 造化心源·汲古開今

吳學讓在這二十多年艱苦的教書歲月中，未向生活低頭，未放棄藝術的崗位，已是一位勇者了，何況他還能突破國畫的老圈套，開創一個新局面。這是多少畫國畫的人自嘆而無法擺脫的，他們因循的自欺欺人的反覆製造了一些空洞的，古人已說過一千萬遍的語言，而無力自拔。吳學讓卻像一支火箭，衝離了地心的引力，而進入了太空，自在的翱翔。

——摘自席德進〈席德進心目中的吳學讓──從傳統跨進現代〉

[左圖]
2010年4月，吳學讓於雨中遊長城。

[右頁圖]
吳學讓　荷塘一角（局部）
1999　水墨設色、紙本
60×30cm
款識：荷塘一角。己卯之夏，
　　　退伯時年七十有五。
鈐印：退白（白文）、吳學讓
　　　（白文）。。

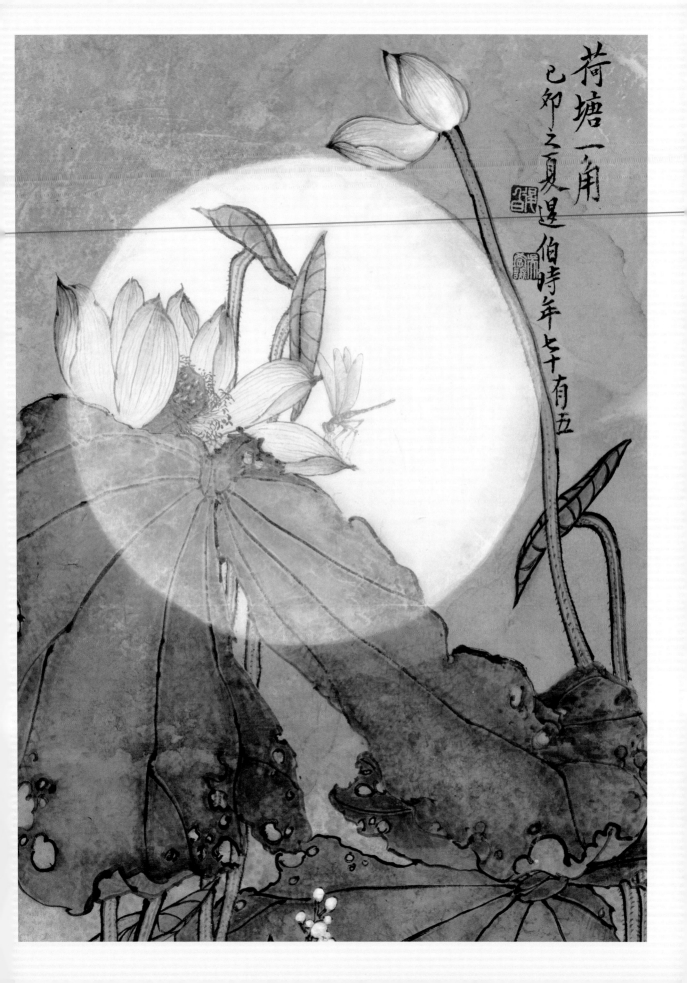

荷塘一角

己卯之夏 遲 伯時年七十有五

山水林泉的暢懷

　　奮力鑽研傳統，鼓勇推陳出新，在吳學讓的藝術世界裡，宇宙萬物、天地六合都在筆情墨趣間信手拈來，無滯無礙。相較於許多藝術家階段性風格之間的明確轉換切割，吳學讓卻毫無受限地穿梭在傳統與創新之間，如地下潛流般跌宕起伏，每一個階段性創新固然風采鮮明，但在創新的同時又能回溯傳統的紮根築基。「溫故而知新」，在吳學讓的近一世紀藝術道途上，確實是極為出眾的領悟與實踐。從「見山是山」到「見山不是山」，隨著年齡、智慧的增長，又回到「見山是山」時，此「山」的境界又已非當年之「山」，吳學讓的創作心境，在以築基為日課的勤勉之中，可謂老而彌堅。

　　吳學讓的山水畫，有簡筆，有逸筆，有健筆，亦有精筆；有水墨，有淺絳，有重彩，亦有青綠，不受限於時空，不拘泥於一格，目之所見，心之所念，寫生有情，造境有意，因為自藝專時期即廣學眾采，勤力紮根，於是才能有爾後創作的厚積薄發。誠如其師黃賓虹當年對藝術學子的訓詞：「作學問要趁少年時，多下工夫讀書，博覽群籍，留意蒐集，筆之於冊。」吳學讓的學生時期確實服膺了這一至理，傾力於實踐、鍛鍊，而不浪費時間空談。也因此，學生時期的諸多作品才會得到多位良師、名家讚譽而為之題識嘉勉。也因為吳學讓不論從良師遊或師古人法，都能自出機杼，從中營造自我面貌，因此作品呈現雖皆可溯源，但卻又能不拘一家，尤以在其山水畫的表現上更能體現這個面向，可謂充分實踐其師鄭午昌「善師古人而自立我法」的宗旨。

　　吳學讓的山水畫除了直接面向大自然「師造化」之

吳學讓　柳塘漁舸　1984
水墨設色、紙本　40×60cm
款識：柳塘漁舸。甲子深秋九
　　　月，退白。
鈐印：吳學讓（白文）。

外，就是廣泛吸收師長及近現代、古代名家的精髓再加以反芻而來，既
具傳統筆墨根基，又有現代視野。

　　1971年所作的〈溪山虛亭〉，脫胎於石濤晚年筆觸縝密卻又暢快的
風貌，濃淡乾濕相間的筆觸活躍於岩壁丘壑、林樹枝葉之上，中景兩道
細瀑垂練於山巒之間，延伸而至近景的瀑布注入溪潭，草亭於蒼渾的林
樹間若隱若現，令人發思古之幽情，而全幅皆以水墨完成，僅有枝葉數
點淺絳，平添逸趣。

　　1975年的〈秋色〉(P. 17)，同樣在遠山處理的筆法中出現石濤的韻
味，然而在整體造境和設色卻充滿了自我揮灑的快意，藍瓦紅牆的寺觀
屋舍，緊密地聚集在濃郁的秋林之中，藤黃、朱標滿滿的點染出一片金
燦，以黑白兩色交錯出歸巢倦鳥。在吳學讓筆下，秋色竟是如此燦爛，
而在重彩賦色中，隱約可見頗有杭州藝專校長林風眠的身影，卻又得見
上溯五代隋唐中國繪畫「重彩」興味的遺韻。

　　1984年，吳學讓畫了一幅〈柳塘漁舸〉，垂柳森森，湖水靜靜，輕

[左頁圖]
吳學讓　溪山虛亭　1971
水墨、紙本　135×34cm
款識：一雨溪流壯如峽，數峰
　　　秋色弄晴暉。庚戌九月
　　　退伯寫。
鈐印：吳學讓（白文），吳退
　　　長壽（白文）。

舟釣叟，渾然忘機，山影朦朦，清新幽遠，似乎有著對杭州西湖的深深依戀。而在花青、石綠摻以墨色的賦染上，彷彿有其師鄭午昌的神采，鄭午昌的山水鬆秀蒼鬱，畫柳輕曳多姿，吳學讓確有領悟。

　　1989年，吳學讓已由美國重回東海大學任教，重溫臺灣潤澤的溫和氣候，這一年於東海宿舍所作的〈奇峰白雲〉，即滿紙水氣，墨筆蒼潤，用筆用墨用色的修養，師古人亦源自當下生活，石濤曾言：「墨之濺筆也以靈，筆之運墨也以神，墨非蒙養不靈，筆非生活不神，能受蒙養之靈而不解生活之神，是有墨無筆也。能受生活之神而不變蒙養之靈，是有筆無墨也。」吳學讓此作，既受古人蒙養，又得生活之趣，自然意趣天成了。

　　同一年夏天，吳學讓好畫不少，如〈秋寺晚鐘〉(P.56)，筆觸靈動，渾厚華滋，頗得黃賓虹神氣，全畫筆與墨的運用，幾全符合黃賓虹用筆五字訣：平、圓、留、重、變，以及用墨七字訣：濃、淡、破、積、潑、焦、宿，即使在構圖造境上也得其意，但吳學讓將畫中主題「秋寺」以較具體的寫實手法安置於畫幅正中，則又與黃賓虹在屋舍點景上

吳學讓　秋山夕照　1991
水墨設色、紙本　70×137cm
款識：辛未春季，退伯於東海。
鈐印：吳學讓（白文）、退白
　　　（朱文）。

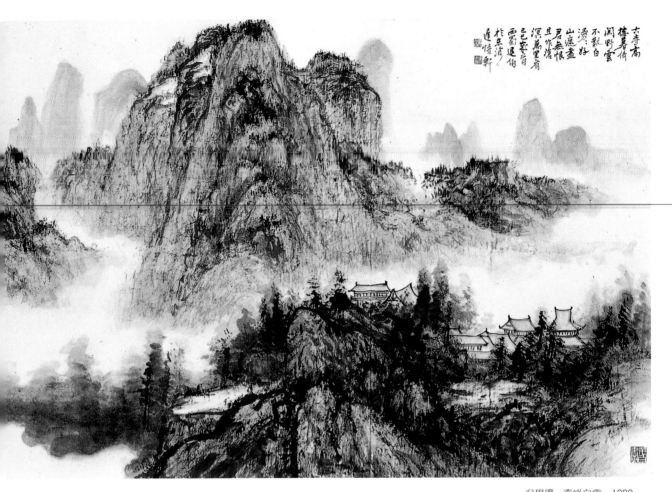

吳學讓　奇峰白雲　1989
水墨設色、紙本　68×120cm

款識：古寺高樓暮倚闌，野雲
　　　不散白漫漫。好山遮盡
　　　君無恨，且作滄溟萬里
　　　看。己巳歲首，西蜀退
　　　伯於東海邊悟軒。

鈐印：退白（白文）、吳學讓
　　　（白文）、退白書畫
　　　（白文）。

的符號式做法不同。吳學讓此作精神，又符合其師黃賓虹所言：「畫不師古，未有能成家者，然黃子久學北苑，倪雲林、吳仲圭亦學北苑，而各各不同。宋郭熙言：人之學畫，無異學書，今取鍾王虞柳，久必入其彷彿。至於大人達士，不局於一家，必兼收並攬，廣議博考，以使我自成一家，然後為得。」另一幅〈秋山樓觀〉（P.57），則得王蒙鬱鬱蒼蒼之境，並以長題為此畫之法作一註解，亦可窺見吳學讓鑽研畫理之功，款識曰：「凡作一圖，用筆有粗有細，有濃有淡，有乾有濕，方為好手，若出一律則光矣。王麓臺云：山水用筆須毛，毛則出於骨髓，毛字從來論畫者未之及，蓋毛則氣古而味厚，石谷所謂光正毛之反也。」

　　進入1990年代，吳學讓的山水畫轉趨於氣勢開闊的璀璨華麗，重彩、青綠的運用愈發開明。1991年春天完成的〈秋山夕照〉，疊嶂群山「三角錐」的符號式形狀呈現，山巒林樹皆以朱標雜以藤黃厚積點染，既有李可染「萬山紅遍」之痕跡，又有林風眠重彩賦染之情境。這

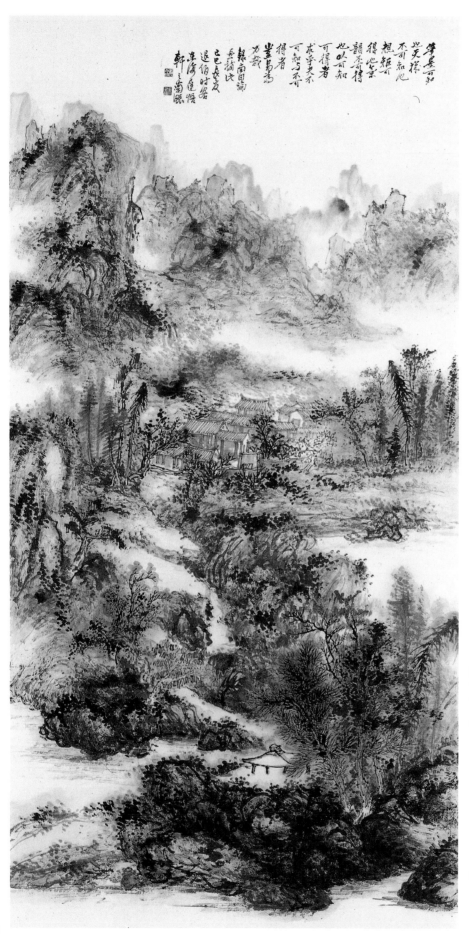

吳學讓　秋寺晚鐘
1989　水墨設色、紙本
137×69cm

款識：筆墨可知也，天機
　　　不可知也；規矩可
　　　得也，氣韻不可得
　　　也。以可知可得
　　　者，求乎夫不可知
　　　與不可得者，豈易
　　　為力哉。錄南田論
　　　畫補此。己巳長
　　　夏，退伯時客東海
　　　遯悟軒之南窗。
鈐印：退白（白文）、
　　　吳學讓（白文）。

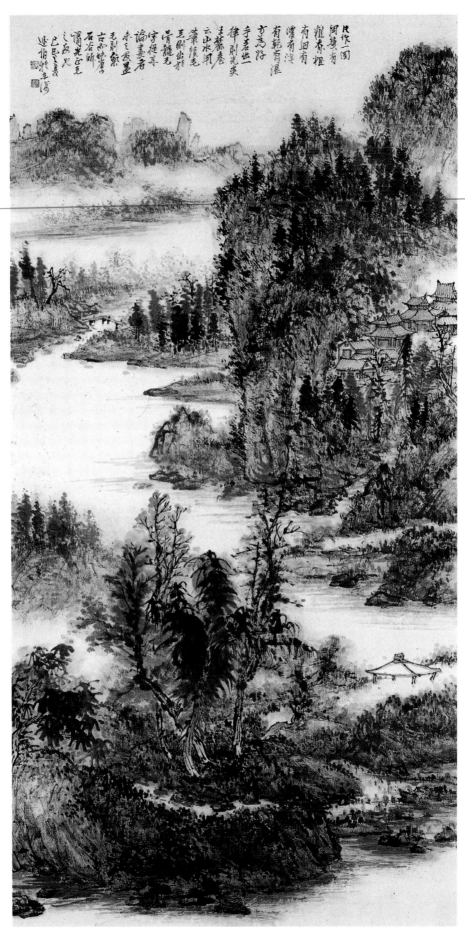

吳學讓　秋山樓觀
1989　水墨設色、紙本
135×68cm

款識：凡作一圖，用筆有
　　　粗有細，有濃有
　　　淡，有乾有濕，方
　　　為好手，若出一
　　　律則光矣。王麓
　　　臺云：山水用筆須
　　　毛，毛則出於骨
　　　髓，毛字從來論畫
　　　者未之及，蓋毛
　　　則氣古而味厚，石
　　　谷所謂光正毛之反
　　　也。己巳之夏，退
　　　伯於東海。

鈐印：退白（白文）、
　　　吳學讓（白文）。

57

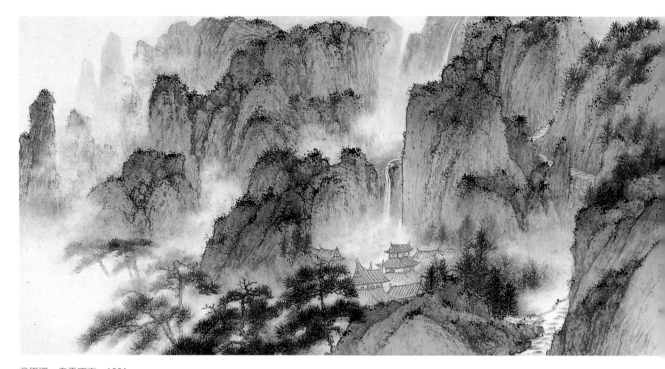

吳學讓　春雲巖寺　1991
水墨設色、紙本　70×135cm

款識：辛未之冬，退伯於東海。
鈐印：吳（白文）、吳學讓
　　　（白文）。

吳學讓與謝稚柳（右）合影於
洛杉磯寓所

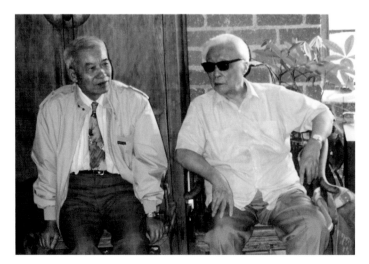

年冬天，吳學讓完成一件精工的青綠山水〈春雲巖寺〉，萬巒積翠，飛瀑穿岩，雲蒸霞蔚，雲霧繚繞，賦色清麗，墨氣淋漓，磅礡的氣勢與細密的運筆，已得五代董源、巨然神髓。

　　優游古今，無所拘束，是吳學讓創作的特性，重彩、青綠之餘，在回頭啜飲寫意情懷亦屬快意，〈雲歸大壑圖〉即為他甚為滿意的佳作，完成於1992年，1993年再補題雙款將此畫命名為〈雲歸大壑圖〉。畫中以古人勾雲之法將雲氣浮動於群山松寺之間，頗有魏晉南北朝文人雅士隱逸求仙遁世之意。

　　1993年7月，吳學讓自東海大學退休，回到美國洛杉磯兩個月，即又被東海大學聘任為兼任教授及駐校藝術家。在洛杉磯的短暫期間，吳學讓在杭州藝專晚他一屆的學妹陳佩秋與謝稚柳夫婦來訪，老友異國聚首，分外珍惜，於是吳學讓與陳佩秋合繪了一幅〈秋山雲氣〉，二人筆墨流淌，重而不滯，朱標

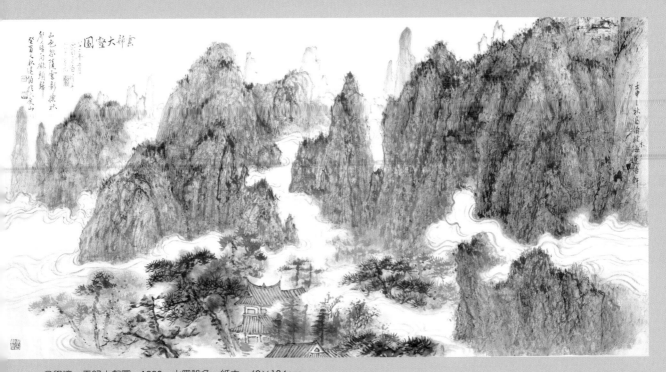

吳學讓　雲歸大壑圖　1993　水墨設色、紙本　69×134cm

款識：山色忽隨雲影換，秋聲暗向樹頭歸。癸酉之秋，退伯於大度山。雲歸大壑圖。八十二年五月西蜀退伯時年六十有九。

鈐印：吳（朱文）、學讓（白文）、退伯（白文）。

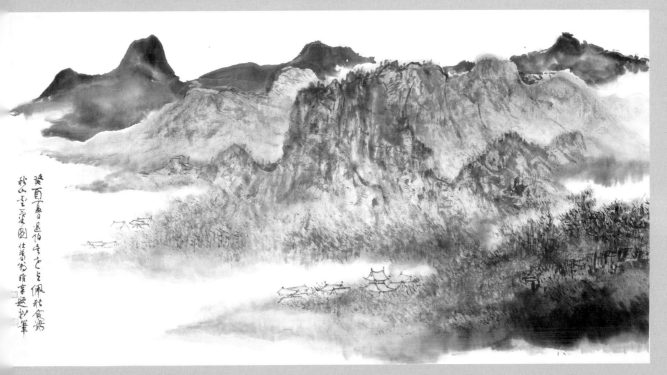

吳學讓　秋山雲氣　1993　水墨設色、紙本　69×143cm

款識：癸酉夏日，退伯吳老與佩秋合寫秋山雲氣圖。壯暮翁稚柳題妙筆。

鈐印：稚柳（白文）、壯暮翁（朱文）。

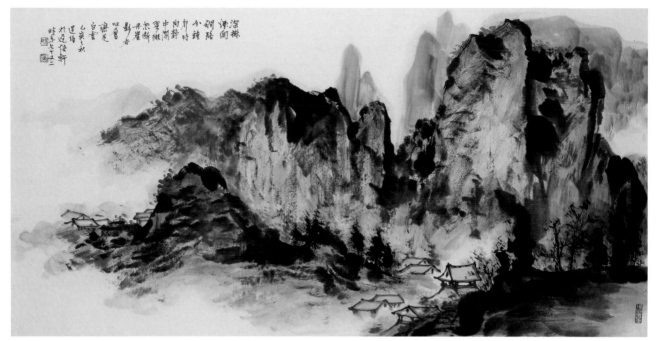

吳學讓　雲浮丹崖　1995
水墨設色、紙本　69×136cm

款識：深樹煙開碉路分，鐘聲
時向靜中聞。翠微忽斷
丹崖影，吞吐層巒是白
雲。乙亥之秋，退伯於
遲悟軒，時年七十有
二。

鈐印：吳氏（朱文）、退白之
印（白文）。

石綠賦彩，明麗古雅，最後由謝稚柳題識稱此圖為「妙筆」，見證名家
風采。

　　1995年，年過七十有二的吳學讓，在藝術創作上也有「從心所欲而
不踰矩」的境界，這年秋天所作的〈雲浮丹崖〉，遠山近樹，坡巒岩
壁，皆以大寫意筆法遣興抒懷，而點景的樓宇屋舍卻又稍作謹嚴之筆，
也可謂「工寫合一」的逸興之作。

　　邁入21世紀，吳學讓已在洛杉磯定居多年，經過1999年的大病一場
及開刀手術，他的人生觀更加豁達，山水畫呈現上多以青綠重彩來體現
藝術生命的豐碩。2000年所作的〈春日〉，在幾乎不見皴法的山勢勾勒
中賦以石青石綠，而在巒頭上覆以濃重的花青，再於其上以石綠點苔，
搭配以淺墨寫出的蒼蒼林樹與淡赭賦染的樓宇屋舍，結合沒骨與青綠
之法於一體，視覺頓然清朗。2008年的〈山寺飛瀑〉亦屬此風格，而在
兩山之間瀑布之上的拱橋，出現了兩位遊人，似古似今，趣味橫生。
2009年夏天所繪的〈雲山〉（P.62上圖），則是一種自出新意的青綠山水，
筆墨仍是古法今用，只是皆以淡墨為主再賦以石青石綠，雲氣則大膽地

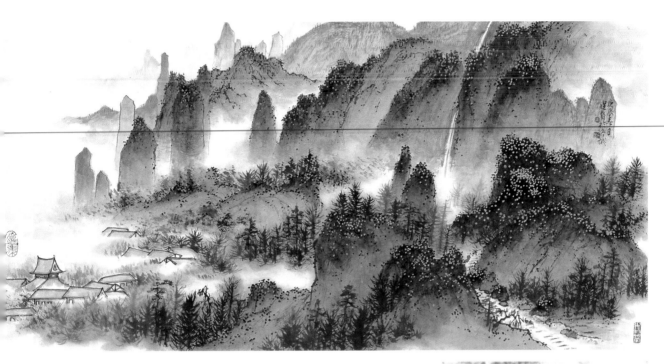

[上圖]
吳學讓　春日　2000　水墨設色、紙本　35×76.5cm

款識：庚辰春日，退伯於洛城。

鈐印：吳（白文）、退伯（白文）、退伯草堂（白文）、延年（朱文）。

[下圖]
吳學讓　山寺飛瀑　2008　水墨設色、紙本　97×45cm

款識：戊子夏日，退伯於洛城。

鈐印：退白堂（朱文）。

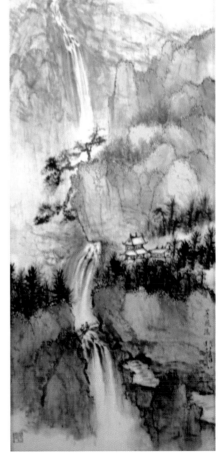

以白色烘染，彷彿蒸氣一般，突出而不突兀。而同年所作的〈春山積翠〉（P. 62下圖），則是青綠重彩與王蒙蒼鬱風貌的合體，麥青龠對此畫之賞析頗為透澈：「……此件密體青綠山水，布列著類似元代王蒙的牛毛皴，筆澀墨躁猶如發自骨髓般的乾皴形式，再搭配滿山攢聚的密實苔點，清雅的青綠色山勢中，夾雜著幾座古樸凝重的深絳色峰巒，全幅墨彩飽滿，氣勢渾茫！誠如前輩張大千所提示畫山水『要曲折，要寬大』，畫中嵐氣瀰漫，盤踞迴環的層峰疊巒，充滿了蒼莽蓬勃的鬱鬱生機！」

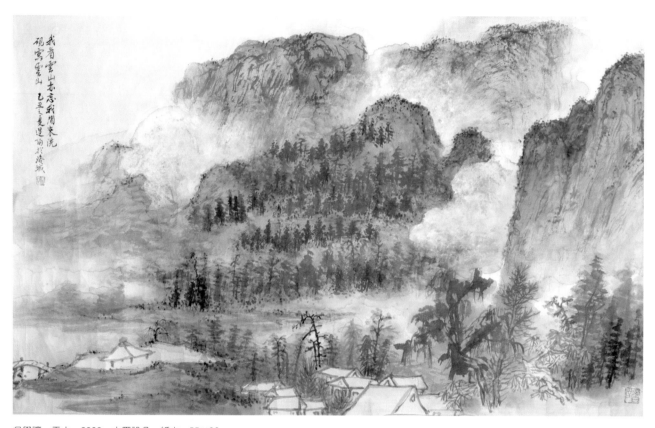

吳學讓　雲山　2009　水墨設色、紙本　55×90cm

款識：我看雲山亦忘我，閒來洗硯寫雲山。己丑之夏，退伯於洛城。　鈐印：吳學讓（白文）。

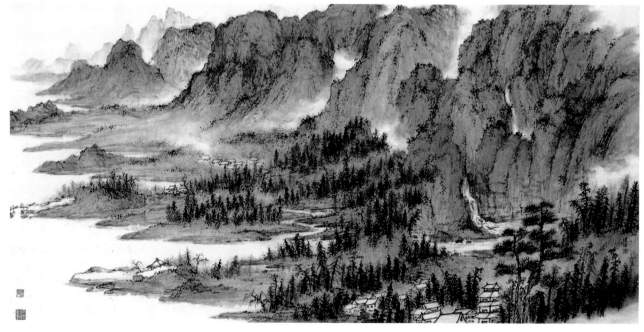

吳學讓　春山積翠　2009　水墨設色、紙本　90×182cm

款識：退伯。　鈐印：吳學讓（白文）、退伯堂（朱文）、遲悟軒（白文）。

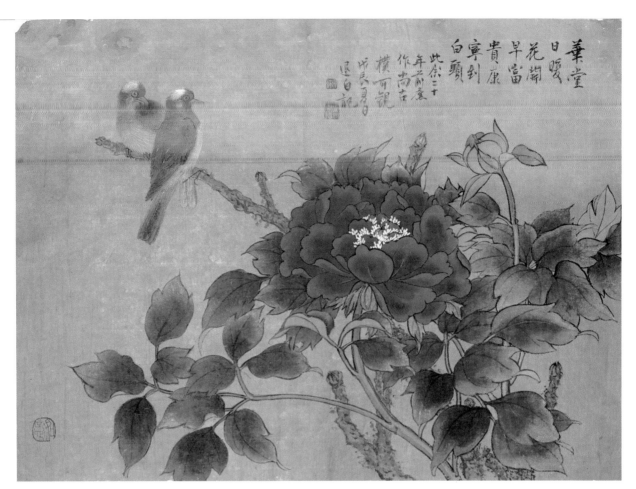

吳學讓　富貴白頭　1968
水墨設色、紙本　38×51cm
款識：華堂日暖花開早，富貴
　　　康寧到白頭。此余二十
　　　年前舊作，尚古樸可
　　　觀。戊辰夏日退白記。
　　　（1988年補題）
鈐印：退禪（白文）、吳學讓
　　　（白文）、如意（朱文）。

花鳥草蟲的愜意

　　吳學讓在重慶及杭州的國立藝專時期，主修花鳥，但他曾自言：「在學校沒有專門教花鳥的老師，必須靠自學，不懂之處再向老師請益。」因此，吳學讓的花鳥草蟲鑽研，最重要的臨習範本來自於古代名家和所心儀近現代花鳥畫家的圖冊，所以其花鳥作品師出多源，寫意、工筆、工寫合一、雙鉤白描、創新技法等皆能下筆立就。而且與山水畫一樣各個時期都能相互為用，相輔相成，尤令人驚嘆者，吳學讓七十以後仍能作細密工筆、雙鉤白描，眼力、精力及定性確實非同齡畫家所能及。

　　在藝專時期的花鳥草蟲作品已是博益多師，到臺灣之後更是意興勃發，變化多姿。不論線條、賦色、墨趣，都能心有所想，眼到手到，這

吳學讓 十全十美 1969
水墨設色、紙本 39×49cm

款識：退伯。

鈐印：吳（朱文）、學讓（白
文）、長年（白文）。

[右頁上圖]

吳學讓 鷺鷥荷花 1976
水墨設色、紙本 51×39cm

款識：退伯白。

鈐印：吳（朱文）。

[右頁下圖]

吳學讓 牡丹雙鳥 1981
水墨設色、紙本 48×42cm

款識：退伯於遲悟軒。

鈐印：吳學讓（白文）、人長
壽（朱文）、游於藝
（朱文）。

些能力得力於勤奮的基礎鍛鍊，畫院風格、金石興味，都能信手拈來，這在以花鳥見長的畫家中是較為少見的。

1960年代中期，吳學讓取得教育部的專任講師資格，在工作與生活上更加穩定，作品的量能也顯著增加。工筆花鳥方面，除了1960年代初的〈梅竹、山茶、文鳥〉（P.48）令人驚豔外，1968年的〈富貴白頭〉（P.63）另有一番氣息，色彩的運用比較大膽奔放，尤其葉片在花青摻墨賦染之後，於葉尖及邊緣復以石綠覆蓋，更添枝葉的立體感，此作吳學讓於1988年補題：「……此余二十年前舊作，尚古樸可觀。」可謂適切，符合中國北宋以前賦色的「古豔」之質。

1969年，吳學讓創作的〈十全十美〉又一變古豔風致，而以清新淡雅的面貌呈現十隻姿態天真的小鴨子，或嫩黃帶赭，或棕黑帶黃，毛

茸茸地體現新生命的純真，輔以
雙鉤淡彩的芒草花葉，畫面採取
了大量的留白，視覺效果十分舒
暢。1976年的〈鷺鷥荷花〉則屬
重彩賦色，荷葉邊緣的枯黃殘脆
勾染得極為細膩逼真，畫面中間
一只蓮蓬襯著低垂的黃色花蕊，
荷瓣早已凋落殆盡，右下角一朵
盛開過的粉荷，只剩半朵餘韻猶
存，鷺鷥靜靜地棲於花葉之間，
眼神平視，似在喟嘆生命的起落
興衰。此畫構圖飽滿，寓意深
幽，1980年的〈荷塘一角〉（P. 66），
亦以殘荷為題，構圖則以虛實相
生為尚，一枝枯乾蓮蓬由畫面右
下向左上屈曲橫亙，一禽鳥緊抓
枝梗回首上眺，而畫面右下則以
大片漸枯荷葉鋪滿，輔以蘆草兩
三，布局奇簡，頗有南宋山水馬
遠的「馬一角」、夏圭的「夏半
邊」之意。

　　1981年的〈牡丹雙鳥〉，生
機盎然，粉嫩牡丹呈現努力綻放
的動感，枝杈尖上的嫩葉與花苞
綠中帶紅，兩隻翠鳥一棲於枝上
回首望向撲翅飛來的同伴，活脫
一片春臨氣息。1982年的〈鴛鴦于
飛〉（P. 67上圖），為一具有場景的呈

吳學讓　荷塘一角　1980
水墨設色、紙本　35×57cm

款識：退伯。

鈐印：吳（朱文）、退伯（白
　　　文）、不可說（朱文）、
　　　退白堂（朱文）。

現，一對鴛鴦於草坡上回首，曲頸舔洗羽毛，似是剛自水塘中上岸，情態生動；畫面右方以勁健頓挫之筆勾勒一座太湖石，並以速筆勾勒竹叢芒草，以花青、石綠、赭石交錯淡染，前景坡地則以寫意筆法帶過，略見工寫合一之況。

　　1985年的〈富貴雙蝶〉，畫面描繪重點在於左上角的藍、白雙蝶翩翩飛舞、相依相偎，以及畫面中央粉紅及大紅兩朵盛開牡丹的輕重呼應，大紅牡丹朱標與淡墨的烘染層次豐厚，再以金黃勾出花邊，更見富貴之氣。

　　1986年的〈青竹紅葉〉（P.69），構思似乎脫胎於北宋畫院常見之題材，張大千、溥心畬的工筆花鳥作品亦常見類似題材。而吳學讓此作構圖較為繁複，紅葉枝幹由下而上伸展出「S」形的結構，一隻白鴿棲於樹枝上端與紅葉相互襯托，畫面右下至右中則為一墨一赭兩座太湖石，石綠竹叢隱身雙石之間作為紅葉白鴿的襯托，使畫面層次豐富許多。

　　1986年的〈雙稚圖〉（P.68），則是帶有山水造景的工寫合一傑作，

吳學讓　鴛鴦于飛　1982　水墨設色、紙本　45×69cm

款識：鴛鴦于飛，肅肅其羽。朝遊高原，夕宿蘭渚。邕邕和鳴，顧盼儔侶。俛仰慷慨，優游容與。壬戌仲夏，退白製。

鈐印：吳（朱文）、吳學讓（白文）、華延年室（朱文）。

吳學讓　富貴雙蝶　1985　水墨設色、紙本　30×44cm

款識：退伯。　鈐印：吳（朱文）、吳學讓（白文）、多壽（白文）、美意延年（白文）。

吳學讓　雙稚圖
1986　水墨設色、紙本
135×69cm

款識：退伯。

鈐印：吳學讓（白文）。

[右頁圖]

吳學讓　青竹紅葉
1986　水墨設色、紙本
92×34cm

款識：退伯於洛城。

鈐印：吳（白文）、退伯
　　　（白文）、延年（朱
　　　文）、長壽（白文）、
　　　好夢（朱文）。

具有明代宮廷花鳥畫家邊景昭、呂紀的風采。一對雉雞立於近景坡上，錦羽華采，鮮麗工細；除雉雞外，尚有近景、中景的竹叢與芒草以雙鉤填彩描繪，賦色以花青摻墨及淡赭為之，以收山林野趣之效；而近景坡石、中景山壁飛瀑垂練及遠景的雲氣烘染，則都以精確的寫意筆法為之。此畫最可驗證吳學讓於花鳥、山水之間的齊頭並進，相互為用，故而花鳥畫才能呈現山水的大器格局。

　　1988年的〈廝守〉（P. 71），亦為工寫合一之作。主角是一對番鴨和棕鴨，取鴛鴦相守之意，頗為有趣，公鴨的頸項以鮮明的石青、花青賦染，白色的羽翅與橙紅的雙蹼相映成趣，母鴨隨侍一旁，靜靜相望，極具「擬人化」的情境，工筆部分尚有綠草紅葉，而坡石部分則以寫意筆法完成，溫馨而感人。

　　1993年夏天，吳學讓畫了一幅工寫合一的〈蜻蜓荷花〉（P. 34上圖），橫幅畫面上荷葉翻捲，荷梗交錯，荷花掩映，或盛開、或初放、或含苞，充滿律動，且以抑揚頓挫之筆勁健勾勒而後重彩賦染，可謂兼工帶寫；而畫左上四隻蜻蜓皆以工筆細寫，一隻抓附花苞之上，一隻棲停於花瓣之尖，

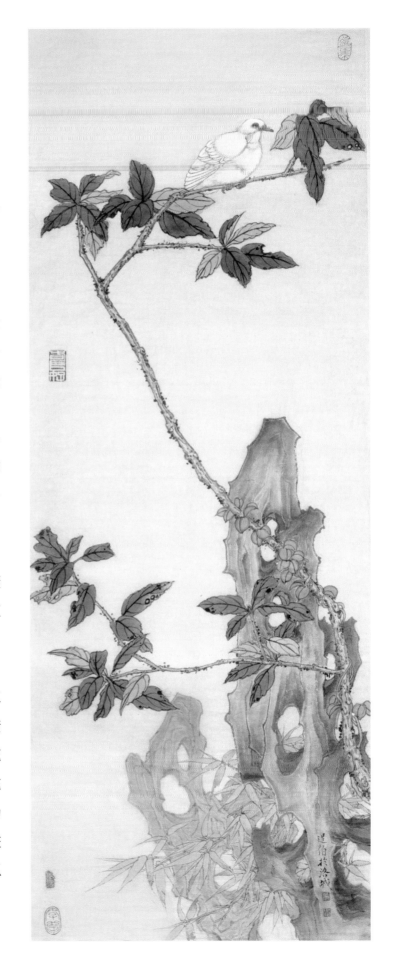

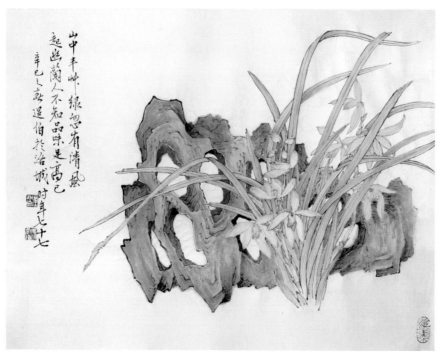

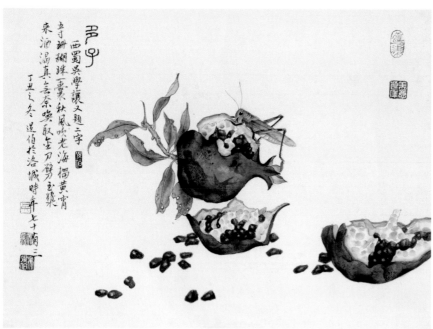

[上跨頁圖]

吳學讓　廝守　1988

水墨設色、紙本　35×67cm

款識：千金漫說能言鴨，此鴨真言
亦自傳。比似文鴛廝守慣，
不同野鶩鎮相乖。戊辰之
夏，退伯於洛城。

鈐印：吳學讓（白文）、春長好（白
文）、和孫吳氏（白文）。

　　另一對則展翅優游，足見吳學讓對於花鳥草蟲，自然生態的敏銳觀察
力，才能有如此精確而生動的描繪。

　　1993年冬天，七十歲的吳學讓已屆「從心所欲」之年，完成了一件
令人讚嘆的雙鉤白描花卉水墨長卷（P. 72-73）。中國繪畫史上，名家所繪花
卉長卷所在多有，但以七十歲高齡而仍能作雙鉤白描的工筆花卉長卷，
確實稀有，放眼當代，吳學讓在這方面的能力無出其右。吳學讓此卷長

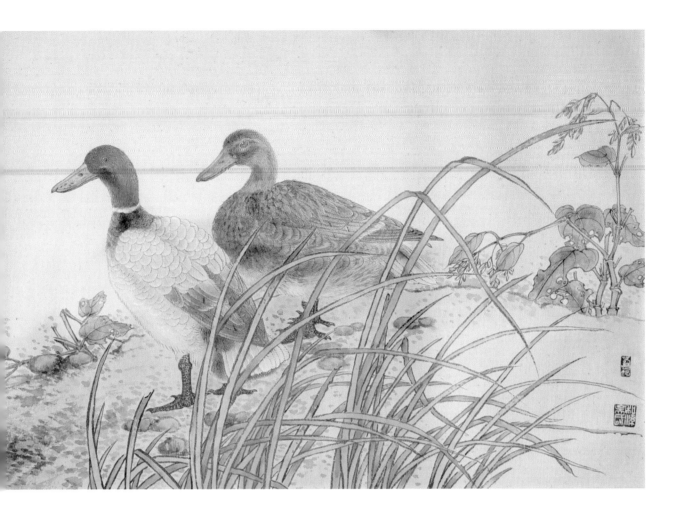

270公分，高34公分，先後精繪牡丹、蘭花、紫薇、荷花、菊花、修竹、山茶和梅花，雙鉤白描之後再以墨色賦染，清逸而又厚實，擬古而又出新，且每一畫間皆有落款題識，可知吳學讓亦對此作頗為珍視，並於1995年補上引首「活色生香」四字，有趣的是，此四字亦以雙鉤之法書寫，將學書之初的「描紅」概念演化為創作的元素，可謂別出心裁。

1997年，吳學讓定居美國洛杉磯，開始安度平靜無爭的晚年生活，而在藝術上的勤力，仍如赤子般的炙熱，這年冬天所作的〈多子〉，以極為精工的寫實筆法畫了一顆剖開的石榴，紅子白實，鮮潤欲滴，只見一隻蚱蜢趴於石榴之上，貪婪地吸吮汁液，觀此畫真有令人垂涎三尺之意。七十四歲的吳學讓，眼力、精力和筆力都令人嘆服。

2001年，吳學讓七十八歲，工筆花鳥依然持續，開春時節，畫了一幅〈蘭石〉，細勁之筆勾勒出逢年而開的報歲蘭及蘭葉，賦以清雅的粉紅、淡黃和淺綠，而鏤空的峻嶒奇石以勁健之筆勾勒擦皴，再以淡墨赭

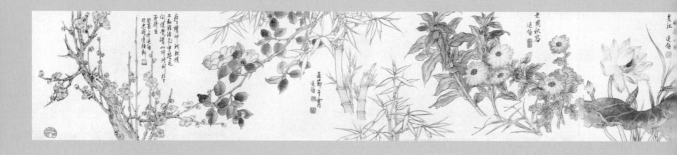

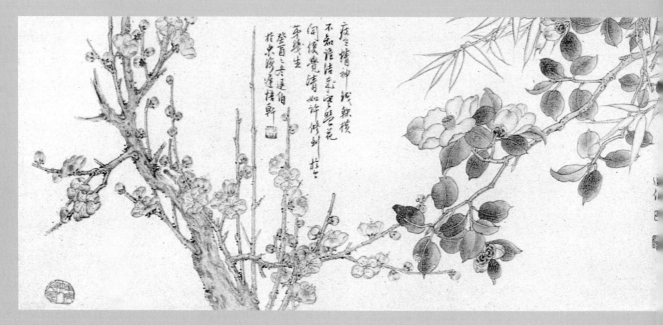

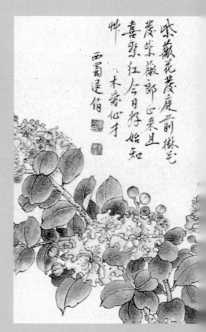

吳學讓　花卉長卷（上為全圖，中、下圖為局部）

1993　水墨、紙本　34×270cm　高雄市立美術館藏

引首：活色生香。乙亥之冬（1995），退伯於遲悟軒，時年七十有二。

款識：風華絕代。癸酉之冬，退伯時客東海，年六十九。

　　　霽合光風轉，香生石雨浮。何當紉作佩，千載共清香。八十二年冬日，退伯於大度山。

　　　紫薇花發庭前樹，花發紫薇郎正來。且喜繁紅今日好，始知草木愛仙才。西蜀退伯。

　　　日映荷花晚霞紅。退伯。

　　　老圃秋容。退伯。

　　　直節干霄。退伯。

　　　瘦骨精神鐵翰橫，不知誰結歲寒盟。花開便覺清如許，修到於今第幾生。癸酉之冬，退

　　　伯於東海遲悟軒。

鈐印：吳（朱文）、退伯（白文）、吳退白（朱文）、吳氏（朱文）、西蜀退士（白文）、

　　　退伯（白文）、吳學讓（白文）、退白（朱文）、退伯（白文）、吳（朱文）、吳退

　　　伯（白文）、學讓（白文）、春長好人長壽（朱文）。

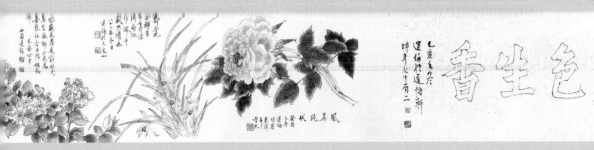

潘色生香

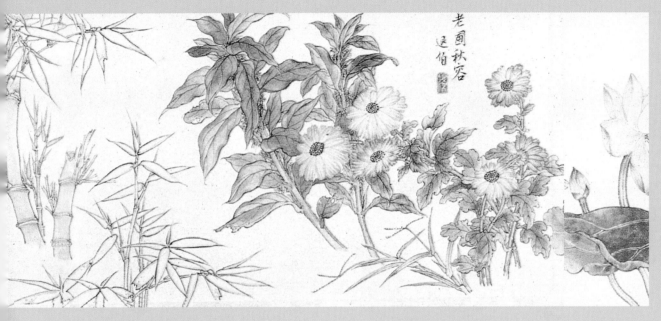

老圃秋容
退伯

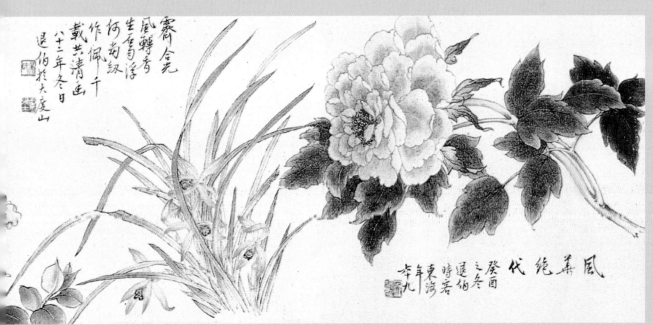

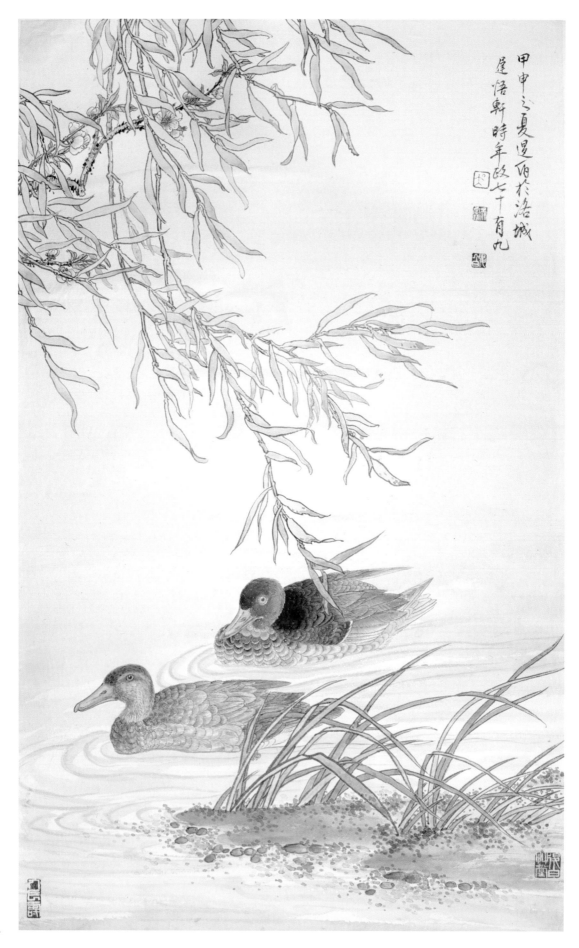

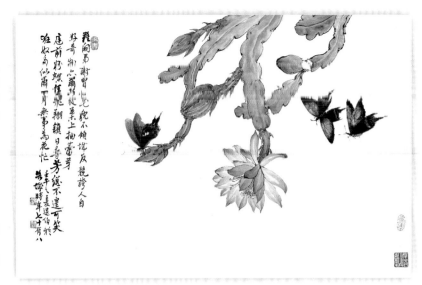

石輕染，氣韻典雅。這年夏天所作的〈蝴蝶曇花〉，三隻黑色粉蝶，二隻迎向盛開的曇花，一隻停附於將開的花苞之上，厚實的奇特花葉與輕盈的飛舞蝴蝶形成有趣的對比。2002年的〈百合〉，仍然是健筆雙鈎填彩，一雙橙紅小蝶流連於黃色百合花間，生趣盎然。2004年的〈雙鴨圖〉，雙鴨優游於桃花柳蔭之下，水波輕浮，柳絮微翻，葦草斜傾，靜中有動，悠然自得。

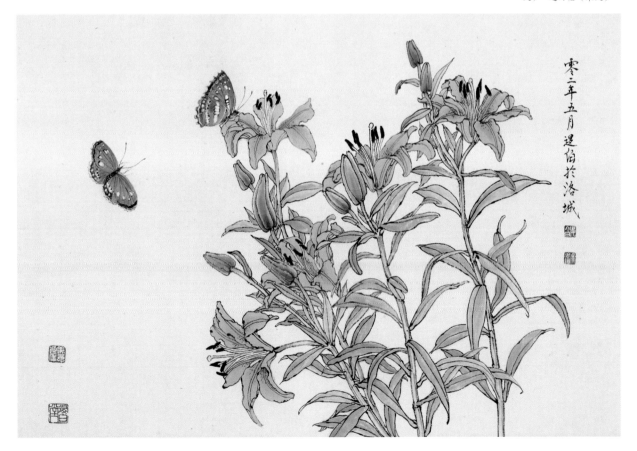

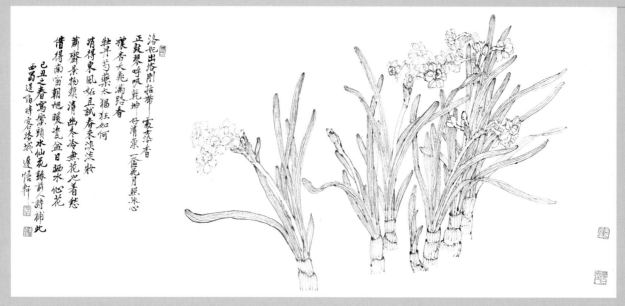

吳學讓　雙鈎水仙　2009　水墨、紙本　46×96cm

款識：洛妃出浴剛拈帶，處士添香正鼓琴。呼吸乾坤好清氣，一盆花月照冰心。穠杏天桃滿路香，牡丹芍藥太猖狂。如何消得東風妒，且試春來淡淡妝。蕭齋景物鎮清幽，冬冷無花也著愁。借得南窗朝旭暖，瓷盆日晒水仙花。己丑之春寫案頭水仙花，錄前人詩補此。西蜀退伯時客洛城遲悟軒。

鈐印：退伯（朱文）、吳學讓（白文）、人長壽（白文）、美意延年（白文）、退白堂（朱文）。

吳學讓　菊花　2008
水墨設色、紙本　34×68cm

款識：年年顏色養丹砂，開過淵明處士家。彷彿老僧沉醉後，痕吹拔上紫袈裟。戊子之冬，退伯。

鈐印：退白（白文）、人長壽（白文）、好夢（朱文）、美意延年（白文）。

　　2008年冬，吳學讓所畫的〈菊花〉已有漸凋之態，洛杉磯氣候暖熱，幾無冬日之寒，菊花於此地確實晚謝，若在四季分明或寒冷之地，晚秋之時菊花早已凋零殆盡，故唐代詩人元稹有「此花開盡更無花」之嘆。吳學讓此作菊花已過綻開之時而見憔悴之態，菊葉亦微見焦枯，也可謂畫出古人詠菊詩境了。

2009年春天，高齡八十六歲的吳學讓又有了雙鉤白描之作〈雙鉤水仙〉，與1948年自杭州藝專畢業前所作〈寫生水仙〉的雙鉤白描，正好相隔一甲子，當年二十五歲的雙鉤白描清新細勁，而六十年後的雙鉤水仙則是工細依舊而老筆遒健，吳學讓一以貫之卻又多元多變的並行不悖，確屬畫壇少見的特例。而2010年的〈石榴螳螂〉，又是一件精采的寫生工筆之作，盛開崩裂的石榴令兩隻螳螂為當前美食而擺出劍拔弩張的爭鬥之勢，逗趣而生動。同年所作〈竹菊雙鳥〉，紫菊、綠竹、太湖石皆先勾後染，兩隻雛鳥一黃一黑於坡地覓食，頗見童趣。

吳學讓　石榴螳螂　2010
水墨設色、紙本　69.5×34.5cm

款識：石榴已老半身枯，曾向庭前補一株。
　　　八月金風猶結子，丹皮皴裂迸明珠。
　　　錄前人詩。二○一○年十月十日，退
　　　伯於遲悟軒。

鈐印：吳（朱文）、學讓（白文）、長年（朱
　　　文）、行道有福（朱文）。

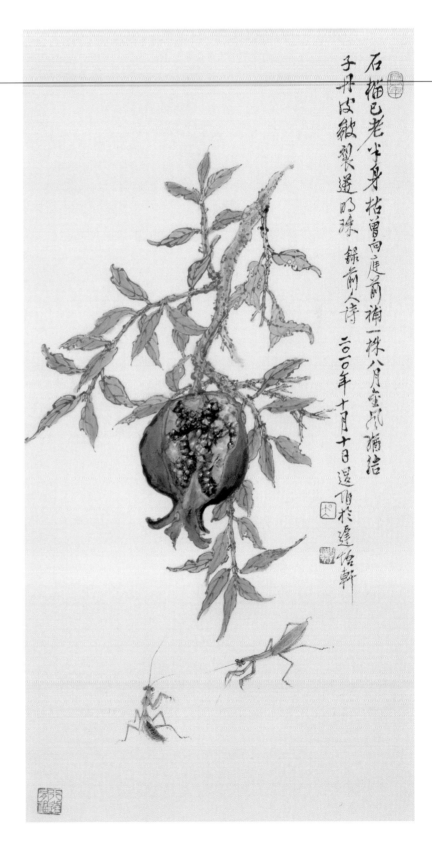

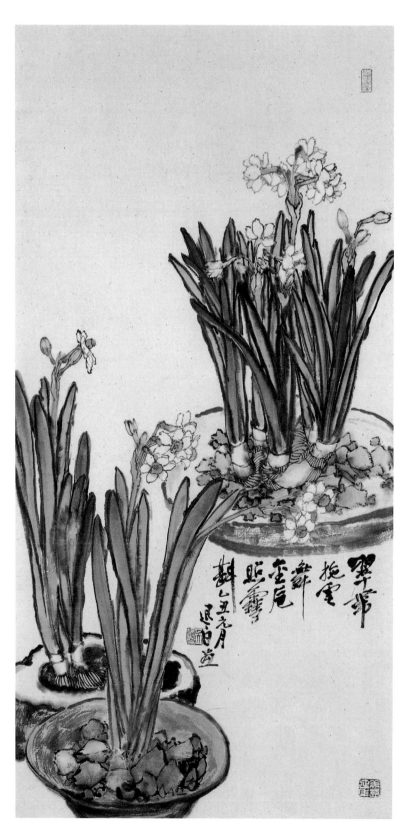

工筆花鳥進行創作的任何階段，寫意花鳥也從未間斷的並行，1984年的〈葫蘆〉，以書入畫，筆墨酣暢，畫貌及題識書風皆具金石派韻味，明顯受到藝專時期吳莪之、諸樂三及私淑吳昌碩的影響。同樣的1985年的〈水仙〉風致，亦復如是，只多了對花盆及盆內碎石的細膩描繪，當屬寫生之作。

1986年的〈微風動紫香〉（P.33上圖），是吳學讓最常見的花卉題材之一，花葉微揚，藤蔓翻捲，數隻雀鳥，隨之起舞，設色清雅，筆力蒼勁，尤其在橫窄的構圖上能布此局，難度頗高。1987年的〈冷碧殘紅〉（P.33下圖），則繪蜻蜓戲荷，荷葉、枝梗、葦草皆以老辣墨線勾勒後賦彩，而紅荷、花苞直接以洋紅染繪，兩隻蜻蜓以墨筆寫意，帶有齊白石情趣又略為工緻。1988年的〈群仙圖〉（P.29），是吳學讓自創的構景形式，以金石筆法及沉雅設色畫出一排排飽滿豐潤的水仙，花青淡染與重墨勾葉，襯托出水仙花朵如「位列仙班」似的清曠。

[上圖]
吳學讓於2013年1月作寫意花卉時留影

[下圖]
吳學讓　葫蘆　1984　水墨設色、紙本　60×72cm

款識：風翻墨葉亂猶齊，架上葫蘆仰復垂。萬事莫如依
　　　樣好，九州多難在新奇。
　　　甲子之秋，退白於遲悟軒。

鈐印：吳（朱文）、西蜀退士（白文）、長年大利（朱文）。

[左頁圖]
吳學讓　水仙　1985　水墨設色、紙本　95×45cm

款識：翠帶拖雲舞，金卮照雪斟。乙丑元月，退白畫。

鈐印：吳退白（朱文）、美意延年（白文）、花延年室
　　　（朱文）。

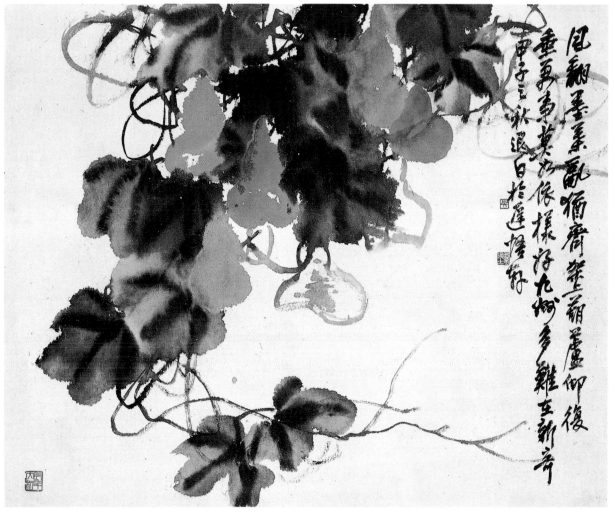

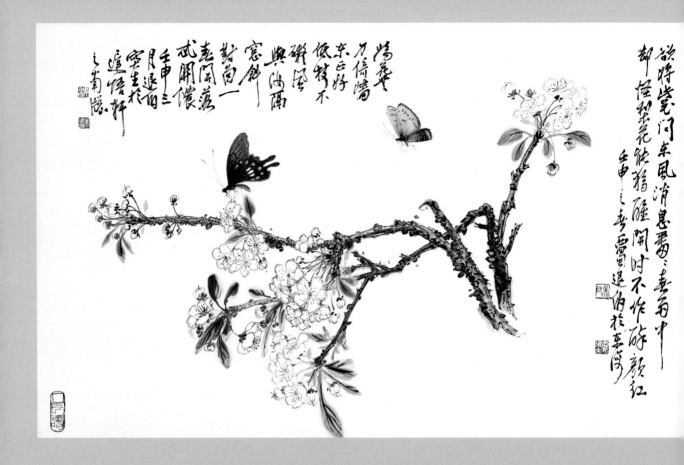

談特覺悶東風消息蜀∵書為中一
卻怪梨花練猶難開時不作破顏紅
甲之春雲退伯於挃車寫

為藝乃偽濟
東正好
低稅不
礙園
與洲陽
窗前
對南一
武開懷
壬申三
月退前
窗里找
邊悟軒
之南樣

　　1994年的〈紅梅雙哥〉，茂盛的紅梅開滿畫幅三分之二，畫面右方
三分之一則繪兩隻八哥於坡石上相對喁喁，姿態生動，石後梅旁則以淡
淡花青寫竹葉數枝，既明麗，又清雅。1995年的〈瓜藤〉，則為重彩寫
意，金瓜垂地，藤蔓夭矯，花葉豐厚，兩只黃澄澄的南瓜躺於地上，
重量感十足，而花葉賦色亦以石青、石綠、藤黃、赭石塗染，呼應瓜實

吳學讓　紅梅雙哥
1994　水墨設色、紙本
25×128cm

款識：哥鳥聲聲何所語，陽春
　　　有腳喜重來。退伯老人
　　　吳學讓於洛城遲悟軒。
鈐印：吳學讓（白文）、退白
　　　堂（朱文）。

[上圖] 吳學讓　瓜藤　1995　水墨設色、紙本　35×70cm
款識：退伯於洛城。　鈐印：學讓（白文）、好夢（朱文）、退伯堂（朱文）、好夢（朱文）。

[左頁上圖] 吳學讓　蛺蝶梨花　1995　水墨、紙本　40×76cm
款識：嬌花無力倚牆東，正好低枝不礙風。與汝隔窗斜對面，一春開落或關儂。壬申三月，退伯寫生於遲悟軒之南窗。
　　　欲將此花問東風，消息番番春雨中。却怪梨花能獨醒，開時不作醉顏紅。壬申之春，西蜀退伯於東海。
鈐印：退白（白文）、吳學讓（白文）、吳氏（朱文）、西蜀退士（白文）、人長壽（朱文）。

的質量，散發濃郁的田園風味。同年所作的〈蛺蝶梨花〉，以折枝花形
式寫出海棠清雅之姿，兩隻花蝶則以精筆描繪，意態翩翩，畫面依稀得
見張大千此類題材的神采。1998年的〈紫藤飛雀〉（P. 82），紫藤為賓，
飛雀為主，採取自右上至左下的斜切面的構圖，紫藤飄動於右，群雀飛
嚷於左，尤其逾二十隻麻雀姿態各異，彷彿風吹紫藤，受驚而起，情趣

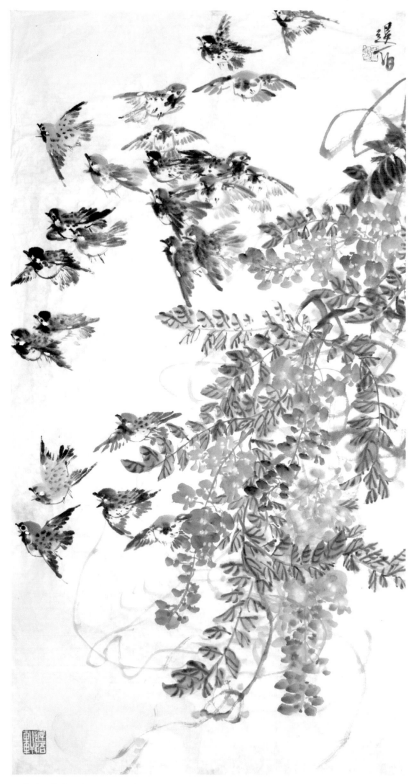

吳學讓　紫藤飛雀　1998　水墨設色、紙本　90×48cm
款識：退伯。　鈐印：吳退白（朱文）、遲悟軒（白文）。

生動。而2008年的〈蒲塘一角〉，則是群雀擾荷，動靜相間。

2010年所作〈寒香〉，則繪梅竹雙清，奇石綬帶，有趣的是，兩隻藍綠翠羽的綬帶鳥棲於奇石之上，卻將長尾隱於石後，亦屬構圖上的新意。2011年所作〈風味入丹青〉（P. 84上圖），以大寫意寫白菜、紅蘿蔔及荸薺，筆簡意清，又見張大千遺韻。同年所繪〈神仙祝壽〉（P. 84下圖），綠葉白花黃蕊的水仙花叢，吳學讓藉由三次題識將之包含，使畫面更為謹嚴，書畫相得益彰。而亦為2011年所作的〈梅開五福〉（P. 85上圖），則以半工半寫描繪紅梅綠竹雙清圖，燦爛中見清幽。而2012年的〈高節可風〉（P. 85下圖），以暢快之筆勾寫修竹、奇石、靈芝，賦色不拘一格，石綠、石青、洋紅、淺絳交相點染，畫入老境，而意態瀟灑。

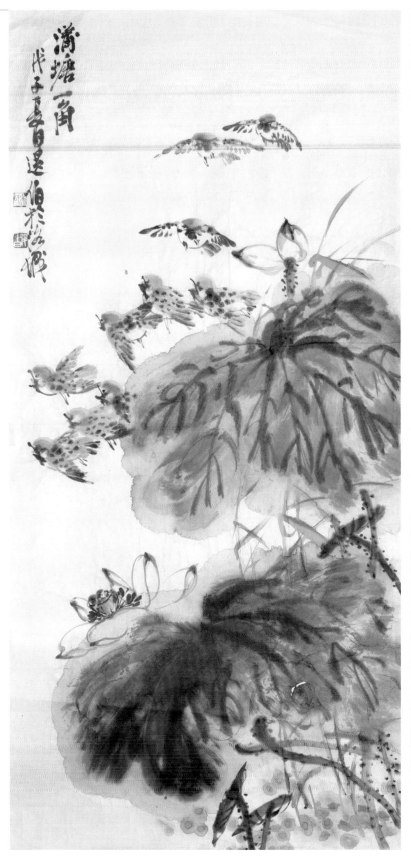

[左圖]

吳學讓　蒲塘一角　2008　水墨設色、紙本　97×46cm

款識：蒲塘一角。戊子夏日退伯於洛城。

鈐印：吳氏（朱文）、退白（白文）。

[右圖]

吳學讓　寒香　2010　水墨設色、紙本　136×35cm

款識：翠羽啼時剛夜半，橫斜□幹試寒香。庚寅之夏，退伯時年八十七。

鈐印：吳氏（朱文）、退白之印（白文）、退白草堂（白文）。

吳學讓　風味入丹青　2011　水墨設色、紙本　35×69cm

款識：曾移蔬甲課園丁，愛嚼霜根養性靈。獨有畫工知此意，能將風味入丹青。西蜀退伯二〇一一年於洛城。

鈐印：吳（朱文）、退白（白文）。

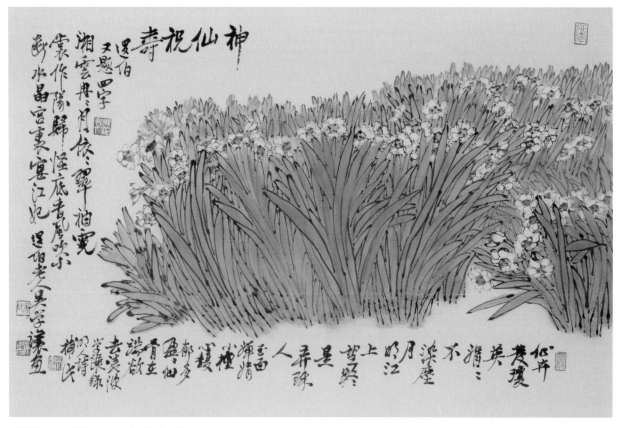

吳學讓　神仙祝壽　2011　水墨設色、紙本　47×70cm

款識：湘雲冉冉月依依，翠袖寬裳作隊歸。怪底香風吹不斷，水晶宮裏宴江妃。退伯老人吳學讓畫。

　　　　神仙祝壽。退伯又題四字。

　　　　仙卉發瓊英，娟娟不染塵。月明江上望，疑是弄珠人。玉面嬋娟小，檀心馥郁多。盈盈仙骨在，端欲去凌波。學讓錄明人詩補此。

鈐印：吳氏（朱文）、退白（白文）、退伯老人（白文）、吳學讓（白文）、墨緣（朱文）、延年（朱文）。

[上圖]

吳學讓　梅開五福　2011
水墨設色、紙本　49×90cm

款識：竹色梅花一樣清，可
　　　人宜立可中亭。今宵月
　　　上霜爭秀，都付詩翁細
　　　細評。二〇一一年八
　　　月，退伯於洛城，時年
　　　八十八南窗下。
　　　梅開五福竹報三多。退
　　　翁吳學讓退伯又題。

鈐印：吳（朱文）、退白（白
　　　文）、吳學讓（白文）、
　　　退伯長壽（白文）、延
　　　年（朱文）、美意延年
　　　（白文）。

[下圖]

吳學讓　高節可風　2012
水墨設色、紙本　70×68cm

款識：高節可風。二〇一二年
　　　之夏，退伯戲墨於洛城
　　　遲悟軒。

鈐印：吳（朱文）、退白（白
　　　文）、吳學讓（白文）、
　　　退白堂（朱文）。

自出機杼的視界

　　吳學讓的傳統書畫、金石根基深厚，在古典的淬鍊之中，並無礙於他內心中充滿「好奇」的創新，世間萬事萬物，對吳學讓而言，只要是能達到「美」的要求，他都願意去嘗試、去實踐，這也就是吳學讓能穿梭古今，優游新舊，無所滯礙的主因。可以這麼說，吳學讓對藝術表現的胸懷和包容，正是孕育其汲古開今展現多元藝術風貌與成就的主因。

　　在鍛鍊基本功，創作傳統工筆與寫意的同時，吳學讓卻不滿足於傳統技法的侷限而戮力思索探究與實驗改造，於是出現了植基於傳統又具新意的混合式風貌。

　　1974年，吳學讓畫了一幅〈桃花鴛鴦〉（款識記年為「丁酉」有誤），工寫合一的筆法與賦色一如傳統要求，而畫面上卻出現了「劇場效果」，畫面主題的一對鴛鴦，如舞臺主角般的被打上了一圈亮眼的聚光燈，開啟了吳學讓畫風上既傳統又創新的獨特面貌。關於這項創新，李思賢在其〈故國神遊——俯瞰吳學讓的當代水墨美學創見〉一文中有精闢的分析：

　　……過去無論工筆或寫實作品的空間背景，均以留白的「虛空間」方式處理，對此吳學讓看來顯然極不滿足；他開始意識到主體以外畫面的其他可能，他在畫面重點處打上仿似舞臺上的圓形聚光燈，畫面主題頓時變得明確耀眼而醒目；「打光」外的其他地方，則都染滿了富有層次變化的墨赭色，並利用不同程度的拓、印、潑、灑等非毛筆的效果，這些痕跡使畫面呈現出某種時間遞衍後斑斕的特殊味道。

　　吳學讓是個細心又為觀者著想的藝術家，他為欣賞者聚焦了畫面的主體，又給予主體之外的情境各種不同的技法呈現，提供了藝術創作多元體會層次的好奇，這或許與吳學讓自身就極具好奇心確有直接的關連。而這種聚光燈形式的表達，已是獨一無二的「吳氏風格」，

[右頁圖]
吳學讓　桃花鴛鴦　1974
水墨設色、紙本　60×41cm
款識：丁酉之春於邇悟軒，退
　　　伯時年五十一。
鈐印：吳（朱文）、吳退伯（白
　　　文）。

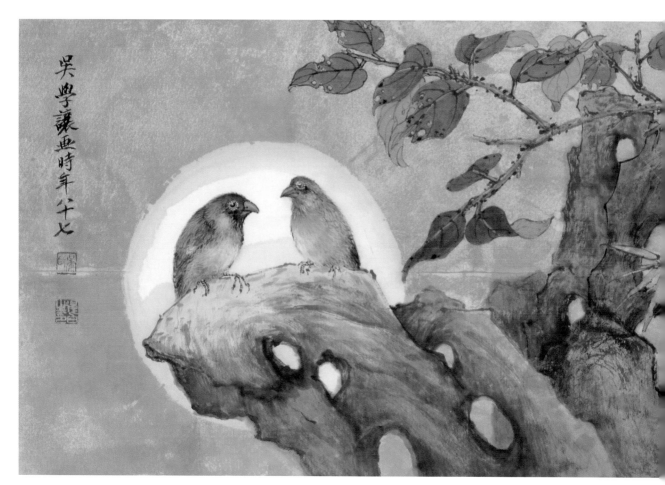

吳學讓　紅葉雙鳥　2010
水墨設色、紙本　35×70cm

款識：吳學讓畫時年八十七。

鈐印：吳氏（朱文）、退白
　　　之印（白文）、退白
　　　堂（朱文）。

在各個時期的創作階段中都不斷出現這類具有吸引力的畫面，如1988年的〈雙鵝圖〉（P.21）、1989年的〈五子登科〉（P.91上圖）、1990年的〈石榴螳螂〉、1993年的〈蜻蜓石榴〉、1999年的〈荷塘一角〉（P.51）、2010年的〈紅葉雙鳥〉等不勝枚舉。而非常有趣的是，有些作品不僅只有一個聚光效果，還有兩個以上的聚光燈打在畫面上，似乎吳學讓已將畫作想像成藝術的舞臺，讓觀眾能從多變的燈光聚焦中帶來不同的視覺體驗，如1989年夏天所作的〈翠竹錦雞〉（P.90），前景的一對錦雞與坡石後直達畫面頂端的修竹與嫩竹，分別各打上了一圈聚光燈，二隻錦雞的「對談情狀」透過聚光燈的特寫，更突顯出十足的擬人化情境。同一時期另一幅同名的〈十全十美〉（P.91下圖），十隻嫩黃、棕黑雛鴨猶如天真的兒童般聚集喧鬧，因此吳學讓打出了多重聚光燈疊影出這群可愛小鴨的互動情境，產生出一種生機勃勃的氣息。

　　除了「聚光燈」的發想與實踐之外，吳學讓的創造力源源而出，

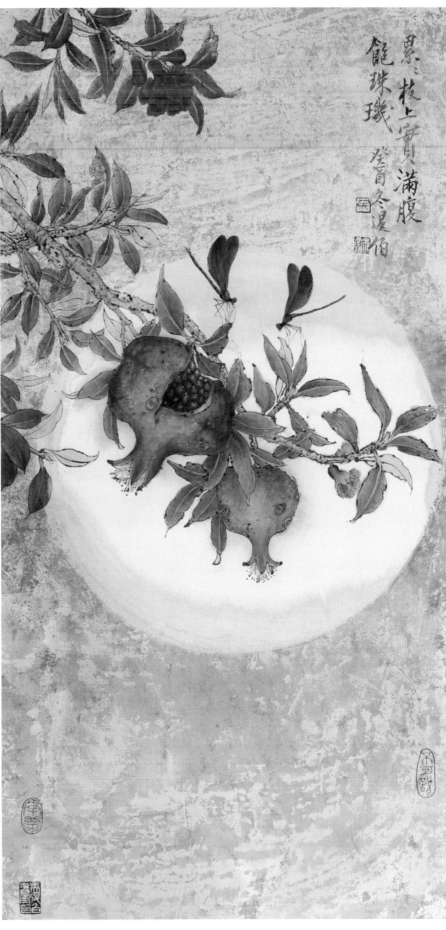

累累枝上實
飽珠璣
滿腹
癸酉冬退伯

吳學讓　蜻蜓石榴　1993
水墨設色、紙本　69×34cm
款識：累累枝上實，滿腹飽珠璣。
　　　癸酉冬，退伯。
鈐印：吳（朱文）、吳學讓（白文）、
　　　好夢（朱文）、吳退白書畫印
　　　（白文）、不可說（朱文）。

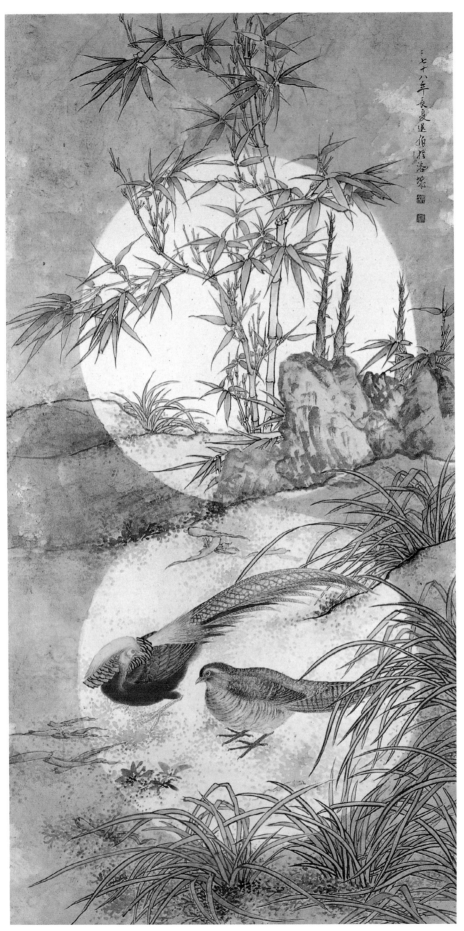

吳學讓　翠竹錦雞
1989　水墨設色、紙本
135×69cm
款識：七十八年長夏，
　　　退伯於洛城。
鈐印：退白（白文）、
　　　吳學讓（白文）。

[右頁上圖]
吳學讓　五子登科
1989　水墨設色、紙本
46×55cm
款識：退白。
鈐印：吳學讓（白文）、
　　　如意（朱文）。

[右頁下圖]
吳學讓　十全十美
1989　水墨設色、紙本
38×46cm
款識：己巳長夏，退伯
　　　於東海。
鈐印：吳學讓（白文）、
　　　人長壽（朱文）、
　　　如意（朱文）。

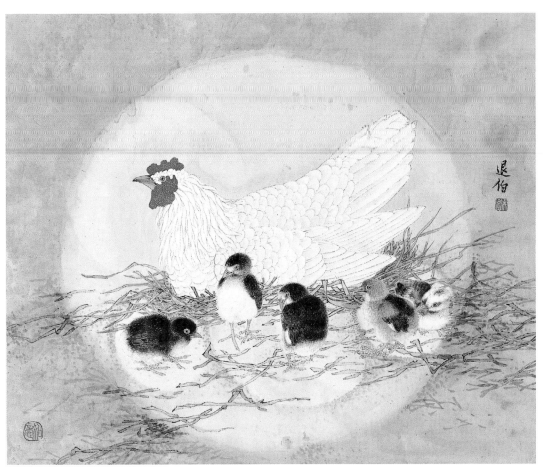

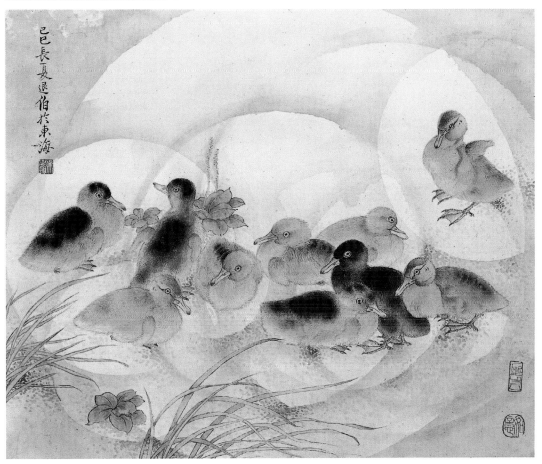

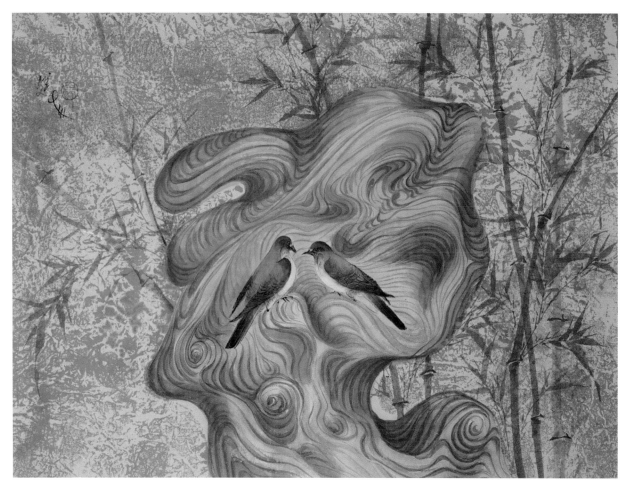

1980年的〈雙棲〉，則又是一番新象，兩隻精工藍鳥和寫意朱竹皆是傳統功深的體現，而藍鳥棲停的奇石，卻以「捲雲」之法墨色勾勒烘染而成，奇趣天成，背景則以拓染方式製造斑剝的歷史刻痕，這對藍鳥永恆雙棲之念油然而生，而吳學讓此作的落款也略帶抽象，「退白作」三字連成一氣，頗有「八大山人」落款逸趣。

1981年所作的〈蟹之一〉，則是另一種融入新技法的工寫合一，李思賢在其文章中有詳細的賞析：「〈蟹之一〉描繪的是沙灘上的螃蟹不同群聚、移動的狀態。在螃蟹的表現上，吳學讓仍然採用高度精緻的寫生工筆手法，神靈活現的呈現出螃蟹的動態和細節；而底色的沙灘，則以赭石色系進行寫意式的塊面渲染和拓印，這種製造畫面效果的漬印，多是把顏料混流在塑膠布上，再將經排水後所結的水珠轉印至宣紙上。」而相隔十年作於1991年的〈蟹〉，則以更大膽的石青、石綠與白色傾洩流淌於精工所繪的螃蟹與蚌殼之上，充滿沙灘上潮起潮落的意

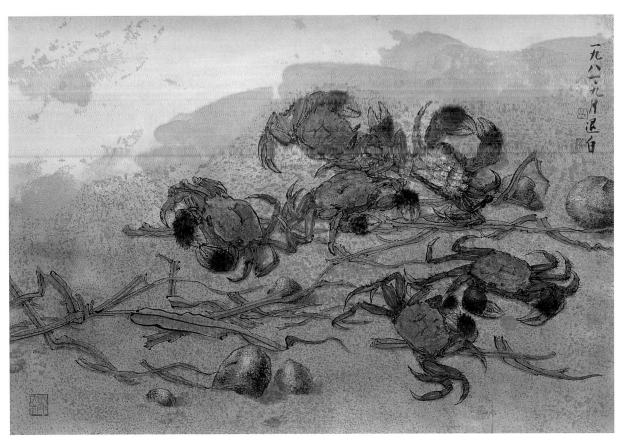

吳學讓　蟹之一（局部）　1981　水墨設色、紙本　67×67cm

款識：一九八一、九月退白。　鈐印：吳（朱文）、吳學讓（白文）、長年大利（朱文）。

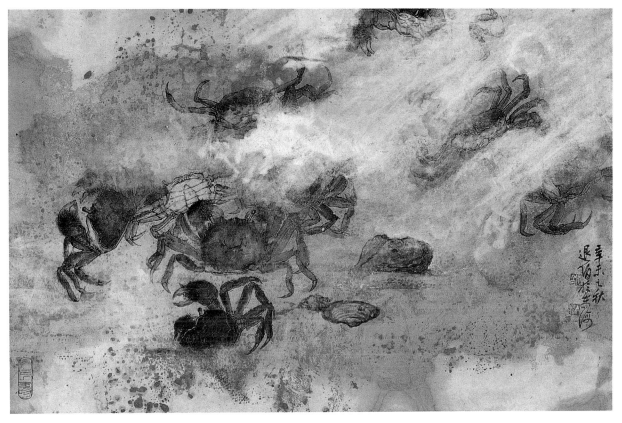

吳學讓　蟹　1991　水墨設色、紙本　45×69cm

款識：辛未之秋，退伯於東海。　鈐印：退白（白文）、吳學讓（白文）、人長壽（朱文）。

吳學讓　秋瓜草蟲　1987
水墨設色、紙本　35×39cm
款識：一九七八年深秋，退伯
　　　於東海。
鈐印：吳（朱文）、吳學讓（白
　　　文）、歡喜（朱文）、
　　　退白草堂（白文）。

象，而所用手法，依稀又有張大千潑彩的韻致。

　　1987年的〈秋瓜草蟲〉，在工筆寫實的基礎上再一次呈現了吳學讓
旺盛的思考力與實踐力的成果。李思賢亦在其〈故國神遊〉一文中有詳
盡的解析：

　　……吳學讓置入了傳統「書帖」的意象元素，使全畫呈現一股思古
懷幽的情調。畫中描繪了一隻駐足於秋瓜的蝗蟲，那苦瓜與蝗蟲的表現，
再度展現了吳學讓對渺小微物的細膩觀察和高度掌握能力。在背景部分，
作者以淡墨淺絳營造出一個煙霧迷離、獨立物外的神祕氛圍。「歐陽子

方便讀書，聞有聲自西南來者，……」吳學讓抄錄了宋代歐陽修的〈秋聲賦〉，並以滿布畫面的方式，鋪溢在主題之外的所有空間上成為背景；文字內容似與畫意相關，但他卻又藉蓉紙易被擦洗的特性，或染或洗地製造出若隱若現斷簡

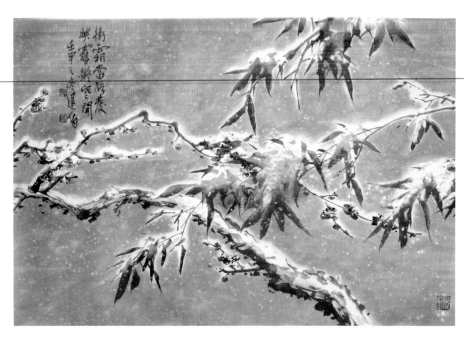

殘編的斑剝效果，使觀者僅能模糊的揣測文字間的可能邏輯。當文字的可讀性削弱，「視覺」便起而代之成為主體；在〈秋瓜草蟲〉中，吳學讓大膽地將傳統中輔助說明畫旨的題款，抽離成獨立的元素，書法中所講究的波磔、緩急，在此化約成單純的線條，使文字符號轉化為單純的畫面構成而已；相反地，若是再回復古典的畫面解讀模式，將書法的線條與畫面中央、仍依附在具體形象下的線條兩相比對，所蘊含的各種可能性的聯想，將更足以提供觀者一個見仁見智、各自表述的遼闊空間。

　　1992年冬天，吳學讓應景創作了一件〈雪竹梅〉，紅梅墨竹仍是勁健老辣之筆，而大雪紛飛、積雪覆蓋於梅竹的表現手法卻已不再是傳統留白，而是留白與白粉壓覆交錯運用，在墨色烘染的背景上突顯出雪景中最難體現的「亮」與「暈」，此畫看似傳統，內涵中卻是對傳統提出新的挑戰。而2003及2008年的同名之作〈秋瓜草蟲〉，皆為工筆重彩的基礎下採取了拓印、渲染、潑彩新技法而產生具有衝擊力的畫面。

　　吳學讓這種既傳統又新創的混合風格，不但是他傳統筆墨深厚根基的體現，也是開創新貌的具體實踐，而更重要的是，這種汲古開今的態度，是吳學讓自早年至晚年一以貫之的信念。

V· 反璞歸真·神遊故國

顯然地，「家」對吳學讓的藝術，有著決定性的支配力，這也是吳學讓從「家」中享受到無限的溫暖與安慰，他有一幅畫名「客廳」，有的鳥兒坐在沙發上看電視，螢幕上仍是一群鳥兒，有的小鳥兒不安靜相互在談話，有的頑皮到處跑。……另一幅「戀人」，型態一公一母，因為要表現愛情的旋律，所以他才畫上一圈一圈的迴旋的線盤旋而上，他說：「戀愛時一切都是好的，醜的也,是美的。」這個「客廳」，就是他的家的轉位，這對「戀人」，就是他自己的縮影。

——摘自席德進〈席德進心目中的吳學讓——從傳統跨進現代〉

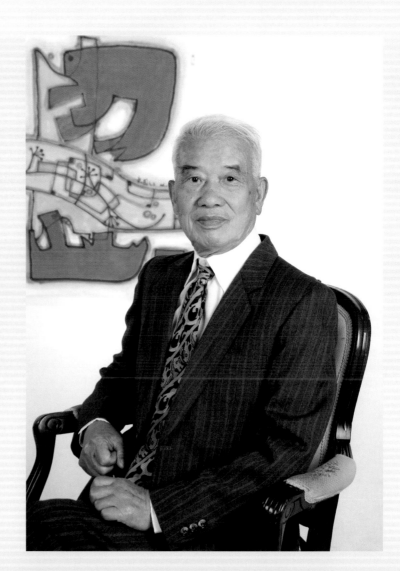

[右圖]
吳學讓淡泊一生，卻留下璀璨的藝術成就。

[右頁圖]
吳學讓　龍圖（局部）　1975
水墨設色、紙本　82×62cm
款識：退白作。
鈐印：吳（朱文）。

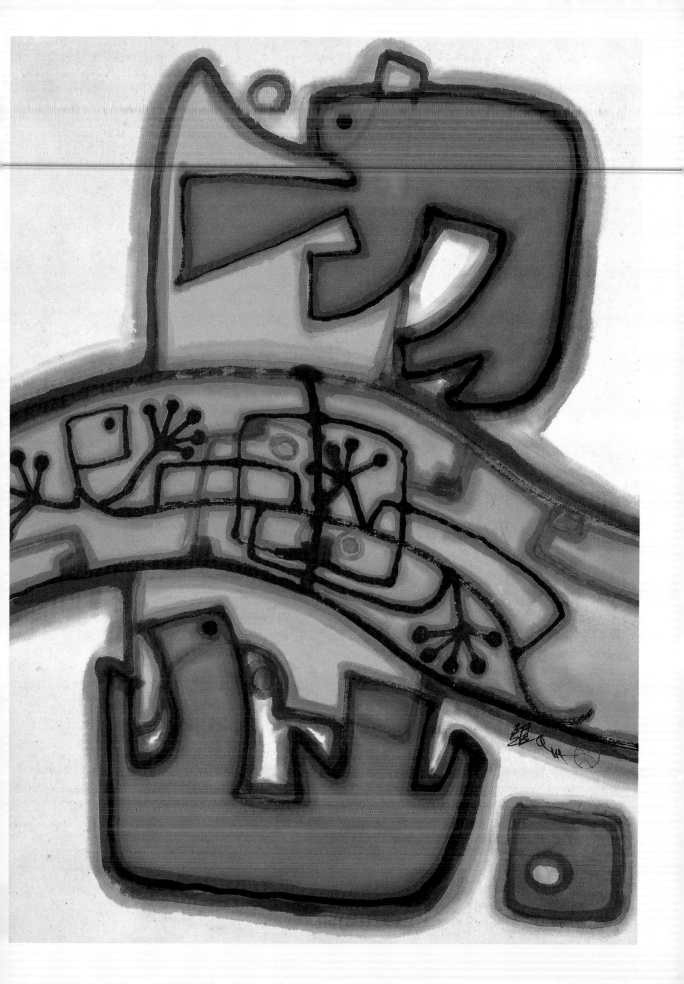

▓ 書法篆刻的昇華

　　1956年，是吳學讓以傳統「中國畫」在各大重要展覽上獲獎成名的起始，1957年，「五月畫會」與「東方畫會」先後成立，在臺灣藝壇引起了現代美術運動的新浪潮，包括劉國松、莊喆、蕭勤、夏陽、霍剛等「五月」、「東方」成員，都表現出對中國傳統美學思想的嚮往，並且試圖在行動上結合西方現代藝術思潮以尋求中國現代繪畫的新方向。「東方畫會」的導師、「臺灣抽象畫之父」李仲生也強調「以現代藝術的觀念，去選擇融合中國藝術傳統中的精華部分，創造出新的中國藝術風貌」。

　　在1960、70年代這個臺灣現代美術運動狂飆的時代，雖然各種創作媒材領域的藝術家、學者頻繁的舉行美術現代化的座談會、研討會，但仍遏止不了青年學子對藝術未來追尋自我的渴望之情，從1960年劉國松提出「革中鋒的命」、「革毛筆的命」開始，引起了臺灣藝壇的軒然大波，傳統的教學方式與知識灌輸，早已無法滿足新時代的需求，有點像民國初期「五四運動」高喊「全盤西化」一般，期望以激烈的口號與行動反抗傳統的束縛甚至迂腐，以喚起民族奮起的新聲。這個現象，藝評家李元澤在其〈70年代回看抽象水墨畫〉一文中說得極為直白：「反大陸性官僚畫家，反東洋味的省展畫閥，反學院教條主義，丟掉因襲守舊的創作風格，和封建保守思想對壘，這是新繪畫的正面力量。」

　　1960年代臺灣藝壇的風起雲湧，竟與1940年代中期吳學讓在重慶與國立杭州藝專時期年輕學子高喊「拿路來走」的亢奮是如此神似。而吳學讓依舊一如既往的保持「冷靜」，靜靜地做自己的功課，打自己的基礎，畫自己的創作，就這樣自然而然地，吳學讓的「現代繪畫」如水到渠成般的應運而生。有趣的是，吳學讓當時的身分、地位和畫種，卻正好是李元澤文中所要「反抗」的對象，吳學讓來自中國大陸，在省展獲得大獎，還是美術院校的教師，創作的種類是傳統的中國書畫，但

是，吳學讓拿出自己的「創新」作品之後，作品的新意與現代，又能與「五月」、「東方」畫會的成員們產生共同的語言；而更為特殊的是，吳學讓「新派畫風」之所以如此成熟的最大推手，卻是自學生時期即未曾間斷的書畫金石鍛鍊，吳學讓源自於中國傳統擷精取華後的創新，與當時現代美術健將們以擷取西方美術為主軸的養分，在內涵上產生了極大的分野，這或許就是當70年代以後「五月」、「東方」引領的現代美術風潮漸息，成員們多負笈歐美，而吳學讓卻仍舊能夠在臺灣藝壇厚積薄發、穿梭古今的主因。

然而，也因為吳學讓的「新畫」是根植於傳統，在一定程度上是必須忍受兩邊皆不討好的寂寞，但吳學讓只想做自己，無爭的個性使他的藝術創作心態豁達而毫無罣礙。他的同學、好友席德進在與吳學讓對話時，就不止一次為他叫屈：「假如，你一直畫傳統國畫，照你優良的基礎，今天說不定高出許多名家之上，名利雙收了，而你卻不甘於因循在老套之中，另創新局，可是你的新畫卻又脫離傳統太

【五月、東方畫會】

1950年代，臺灣掀起「美術現代化」運動，而蔚為風潮的則是在1957年「五月畫會」與「東方畫會」的相繼成立，臺灣的現代美術熱潮延展出十年的高峰。

五月畫會，是當時主要以臺灣師範大學美術系校友所組成的現代藝術團體，成員包括劉國松、郭東榮、孫多慈、楊英風、陳庭詩、顧福生、莊喆、李元亨、謝里法、韓湘寧、胡奇中、陳景容等，以大膽的畫風主張自由的繪畫題材、概念、繪畫方式，成為臺灣現代繪畫的前衛團體。

東方畫會，是由「臺灣抽象畫之父」李仲生畫室所培養的一批年輕藝術家組成的現代藝術團體，成員為被稱為臺灣藝壇「八大響馬」的霍剛、蕭勤、李元佳、歐陽文苑、夏陽、吳昊、蕭明賢、陳道明。東方畫會主張強調創新的可貴，認為要不斷吸收新觀念才能發展創造；強調現代藝術是從民族性出發的一種世界性藝術形式；強調中國藝術觀在現代藝術中的價值。主張「大眾藝術化」，反對「藝術大眾化」。

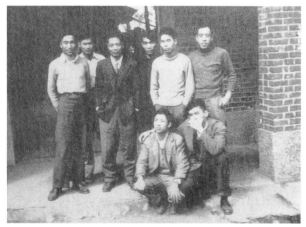

[上圖]「五月畫會」成員於1961年5月，在臺北市衡陽路「新聞大樓」舉行第5屆畫展時合影。

[下圖]「東方畫會」八位成員，1956年時於員林李仲生家中合影。

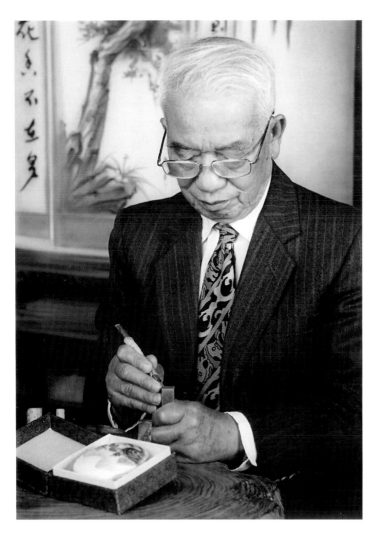

吳學讓年登耄耋，依然能夠鐵筆刻印。

遠，難於為人接受，得不到共鳴。」吳學讓卻自我解嘲：「所以呀！豬八戒照鏡子，兩面不是人！繪畫到最後是很困難的。」對吳學讓來說，不論傳統或創新，他寧願將之簡化為單純的藝術心靈抒發，因此，中國傳統藝術書法、篆刻中最單純的「線性藝術」與「尺寸天地」就成為吳學讓「新畫」的最重要支柱。

對於中國書法的鑽研，除了深受吳昌碩、諸樂三、吳茀之篆書、行草中金石風格的影響外，甲骨象形、秦漢碑版、石鼓篆籀、二王帖學乃至於米芾的清新靈奇、黃山谷的大開大闔、王鐸的連綿遒健、齊白石的雄強古拙⋯⋯都是吳學讓臨習書法體會線性之美的養分泉源。從而運用到「以書入畫，畫從書出」的書畫同源之理，甚至將古典詩詞以書法線性之美嵌入畫中，在抽象的視覺裡又饒富中國人文哲思，就如吳學讓自言：「中國的書法線條原是一幅抽象畫，變化無窮，意境深遠。」而在篆刻的研習上，吳學讓私淑吳昌碩的刀法與筆意，再輔以秦鉢、漢印的規矩法度而自我發揮，他以篆刻中難度較高的「雙刀切入法」刻印，展現他自幼即磨練出來的「巧手」，王月琴在其《畫中乾坤——吳學讓的東方美學》一書中對吳學讓的「雙刀切入法」刻印有詳盡的描述：

⋯⋯刻切刀時，類似執毛筆的姿態，先將刀把豎起，手指向掌心收縮，掌豎直，虎口閉攏，以腕力鍥刀入石。刻陽文時，刀子必須緊沿

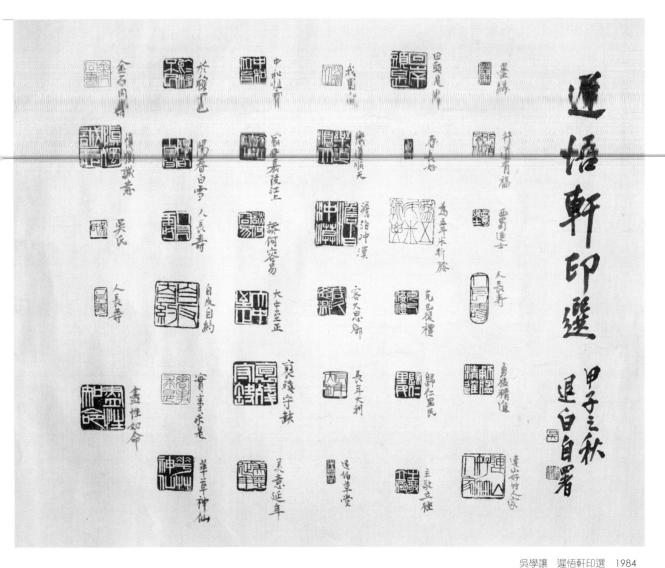

吳學讓　遲悟軒印選　1984
紙本　57×70cm

款識：甲子之秋，退白自署。
鈐印：吳（朱文）、吳學讓（白文）。

筆畫的右端刻至盡頭，再沿著另一端刻下，順手在筆畫的頭尾各施一短刀，整個印章循例完成；刻陰文時，則順著筆畫內緣向左右兩端刻起，力道不足可補刀，過猛就難以收拾。雙刀切入法的刻印除了執刀正確，手腕俐落靈活，力道恰到好處才能刻出好印章。

因為在書法、篆刻上的日夜築基不輟，因此書法的線性藝術之美與篆刻的章法布局早已了然於胸，於是這兩大元素，就構成了吳學讓創作「新畫」最重要的支撐。在「新畫」各種題材中，也就充滿了書法與篆刻的內涵與韻味，吳學讓說：「我是從我的幻想中構思，用書法的線條，畫出符號似的形象，採取了印章的結構布局，述說我心中的故事。」

　　1965年，吳學讓以充滿禪意極簡趣味的意象創作了〈白菜〉，明顯抽離了中國傳統繪畫的面貌，但卻具有最基礎的書法線性線條藝術之美，菜身的勾勒猶如狂草的渴筆，抑、揚、頓、挫，黑、灰、飛白，而菜葉部分以濃墨蘸水點染，自然暈出渲染層次，菜根則以淡墨揮掃，背景除符號式的長方形淡墨塊構成的似田埂、似圍欄的呈現外，天與地皆留白，一個常民生活的題材，在吳學讓新思考的筆下，透露了創新的企圖。

　　1968年的〈雙鶴〉，在具象的外表中以蠟染、拓印、渲染等多種技巧呈現出極為細膩的墨趣變化，使看似勾勒的線條卻滿溢著模糊、朦朧

的興味，吳學讓的這種表現方式，竟然與後來中國當代藝術家葉永青以細密的墨筆一點一點描繪出鳥類情狀的創作異曲同工，由此可知吳學讓一生所學的傳統，給予了他新創時最豐沛而開放的後盾。

1971年的〈家園〉，篆書的線條、篆刻的布局、豐富卻又迷濛的色彩，在抽象的形式裡，卻隱含著「家」、「園」二字，橫幅的畫面大分為四個等分，「家」在畫面最右方，「園」在第三等分，其餘二等分則是原始性的粗獷線條，象徵著家園所處的天與地。1974年的〈古城〉（P. 104），則是以石鼓文的圓勁線條在棕色斑剝的背景上勾勒出城牆、城門、城垛，若無深厚的書法根基，無法以連綿氣勢一氣呵成。

吳學讓　古城　1974
水墨設色、紙本　44×67cm

款識：一九七四，退伯。
鈐印：吳（朱文）。

　　1974和1975年，吳學讓三幅佳作皆以「嵌字」的概念和篆刻的布局完成，〈世系圖〉（P. 107右圖）採用傳統條幅形式，「世系」二字構成由上至下「三代同堂」的寓意，畫面中可愛的小雞、小鴨圖案，生動講述著家庭的溫馨，而「系」字出現了「太極」與類似八卦意涵的形狀，似乎在闡述著中國傳統宗族、家族的血緣觀念。〈門裡門外〉（P. 106）將「門」字拆解成一正一反相對，且以圓形表達，右下是「門裡」，有可愛的小雞、小鴨的「家人」符號，左上是「門外」，則有星星、道路，一個圓圈裡似乎寫了個「米」字，或許是稻田。而「福」字也拆解成一正一反，右邊為「示」，左邊為反的「畐」，這種以「福倒了」諧音「福到了」的民間喜慶寓意，構思充滿奇趣。〈侶〉這幅作品的畫面上由「侶」的字形構成，並在右邊還加了個「人」字，這種添加，在中國書法與篆刻上皆常見到，而「侶」字多加個「人」字在右，更突顯了伴侶相互扶持的誠摯，

吳學讓　侶　1975
水墨設色、紙本
100×68cm

款識：1975，退白。
鈐印：吳（朱文）。

在「呂」字內畫了夫妻鳥的圖案，其上則是高低兩個箭頭，又有著夫妻同甘共苦永恆情愫的表達，這應也是吳學讓自己的心靈傾訴。

1977年的〈月上柳梢頭〉（P. 107左圖），以輕鬆的線條在長條形的畫面上作橫式的布局，將日與月合成一個暈黃的太極，柳樹、坡地、流雲都是符號式的簡化，有趣的是畫面左下一藍一紫的不規則形狀，卻像是一對戀人的依偎，點出「人約黃昏後」的情境。

[四圖]

吳學讓　門裡門外

1975　水墨設色、紙本

99×69cm

款識：一九七五・退白。

鈐印：吳（朱文）。

[五圖]

吳學讓　月上柳梢頭

1977　水墨設色、紙本

135×34cm

款識：月上柳梢頭，人約
　　　黃昏後。（篆書）
　　　月上柳梢頭，人約
　　　黃昏後。（隸書）
　　　六十六年元月，退
　　　白作。

鈐印：吳（朱文）。

[六圖]

吳學讓　世系圖

1974　水墨設色、紙本

135×34cm

款識：一九七四・退白。

鈐印：吳（朱文）三方，
　　　小、中、大各一。

吳學讓　金玉滿堂　1990　水墨、紙本　90×240cm
款識：金玉滿堂——富。退伯於洛城。　鈐印：吳（朱文）、退白草堂（白文）。

　　將字形抽象化，也是吳學讓在書法篆刻上咀嚼反芻過後對中國文字的重新檢視，雖然很難分辨字形本身如何拆解，但就如抽象畫家一樣，畫面的鋪陳純粹是一種感情的抒發，於是吳學讓1988年的〈天長地久〉、〈把酒問青天〉與1989年的〈決心千里外〉、1990年的〈金玉滿堂〉，皆因此而完成。而1990年的〈原〉，則可看得出是「原」字的轉換，畫面中還有男、女的性別記號貫穿在畫面三角形、正方形和圓形之間，具有追溯生命本源的意義。1992年的〈桃花依舊笑春風〉，呈現的是一股蓬勃的朝氣，黑漆般的圖騰描繪，就像宋代磁州窯的黑色圖紋般奔放熱情，林風眠畫中弧形的濃黑色線條，同樣也取材自宋代磁州窯，或許，吳學讓也受了其師的影響。

吳學讓　原　1990　水墨設色、紙本　167×90cm
款識：退伯。　鈐印：退白之印（白文）。

吳學讓　桃花依舊笑春風　1992　水墨設色、紙本　70×137cm

款識：桃花依舊笑春風。一九九二年三月，退伯。　鈐印：吳學讓印（白文）。

吳學讓　決心千里外　1989　水墨設色、紙本　34×141cm

款識：決心千里外。退伯。　鈐印：吳（朱文）。

吳學讓　天長地久　1988　水墨設色、紙本　69×137cm

款識：天長地久，退伯畫。　鈐印：吳（朱文）。

吳學讓　公寓　1997　水墨設色、蠟布　6×32cm
款識：一九九七、四，退伯。　鈐印：吳（白文）。

吳學讓　農作　1997　水墨設色、蠟布　8×49cm
款識：一九九七、四，退伯。　鈐印：吳（朱文）、退伯草堂（白文）。

吳學讓　橋　1997　水墨設色、蠟布　5×31cm
款識：一九九七、四，退伯。　鈐印：吳（白文）、吳氏（白文）。

　　　　1997年，吳學讓自製了「蠟布」，完成了數幅以書法線性結構
為主軸的作品，橫式條幅的畫面頗為特殊，如〈公寓〉、〈農作〉
和〈橋〉，具有遠古文字與圖形並用的趣味。2003年的〈串〉，則在
字形上衍伸了文字本身的意義，如彩帶、如流雲般的線條，「串」出
一幅不見字形卻感受到字義的奇異。同年所作的〈奇幻〉（P.112），亦是
將「奇」字變形，在線條之外輔以橙、黃與墨藍相間的色彩，「奇幻」
畫題因此而出。2004年的〈黃昏獨坐海風秋〉，比較具象地將文字嵌進
草書的粗細線性之間，極具流動性，感染「海風吹拂」的氣息。

[右上圖]

吳學讓　串　2003　水墨設色、紙本　61×50cm

款識：○二，十，退伯。

鈐印：吳（朱文）。

[右下圖]

吳學讓　黃昏獨坐海風秋　2004　水墨、紙本　94×59cm

款識：黃昏獨坐海風秋。退伯。

鈐印：吳（朱文）。

〔上圖〕
吳學讓　萬世千秋
2013　水墨設色、紙本
89×89cm

款識：二〇一三，退白。
鈐印：曷（朱文）、退（朱
文），此二印為手繪。

〔左頁圖〕
吳學讓　奇幻
2003　水墨設色、紙本
94×60cm

款識：〇三，十，退伯。
鈐印：吳（朱文）。

〔下圖〕
吳學讓2013年的最後遺作
〈千秋萬歲〉。

　　2010年，吳學讓以章草、今草的融合，寫了兩幅「傳統」書法，一為唐代詩人王灣的〈次北固山下〉(P.114左圖)五言律詩，一為北宋大儒程顥的〈春日偶成〉(P.114右圖)七言絕句。前者有懷鄉寄情之思，後者有樂天知命之意，書完後未鈐印，都畫了一對鵝，亦是由傳統中別出新意。2013年初，吳學讓九十歲，又以不規則的「嵌字」方式畫了一幅〈萬世千秋〉，3月20日再創作了最後絕筆〈千秋萬歲〉，充分顯示了吳學讓對藝術生命的無憾。

▉兒童家庭的純真

　　席德進曾說：「吳學讓幻想的童話世界中，充滿了家庭的歡樂。那些鳥兒家族，擬人般的表現出牠們是一個社會，相互的關聯。以他的愛

客路青山外，行舟綠水前。
潮平兩岸闊，風正一帆懸。
海日生殘夜，江春入舊年。
鄉書何處達，歸雁洛陽邊。

雲淡風輕近午天，傍花隨柳過前川。
時人不識余心樂，將謂偷閒學少年。

程顥詩

庚寅長夏退伯書

[左圖]

吳學讓　行草王灣詩
2010　水墨、紙本
137×35cm

釋文：客路青山外，行舟綠水前。
　　　潮平兩岸闊，風正一帆懸。
　　　海日生殘夜，江春入舊年。
　　　鄉書何處達，歸雁洛陽邊。
款識：退伯書。

[右圖]

吳學讓　行草程顥詩
2010　水墨、紙本
137×35cm

釋文：雲淡風輕近午天，
　　　傍花隨柳近前川。
　　　時人不識余心樂，
　　　將謂偷閒學少年。
款識：程顥詩。庚寅長夏退伯書。

吳學讓　凝神
1970　水墨設色、紙本
35×45cm
款識：退白作。
鈐印：吳（朱文）。

心，天生的善良本性，純潔的胸懷，創造了他畫中的角色，因此，他也借這個有形的繪畫，來傳達他內心的信息。」

在吳學讓漫長的教學生涯中，除了書畫課程外，曾教過勞作，在師範學校任教期間，也特別專注於培養六到九歲的兒童藝術教育專業師資課程。兒童繪畫充滿活潑的幻想和出人意表的情景，以及洋溢著天真無邪的歡樂氣氛，這恰好與吳學讓對藝術純粹的憧憬不謀而合。吳學讓各個時期的創作，多傾向於生活中樂觀正面，較少負面情緒與題材的出現，這除了吳學讓個人平淡天真、謙和無爭的個性外，來自於兒童繪畫的影響是不言可喻的。吳學讓對兒童純真原始的元素汲取，也正足他在繪畫創作上趨於反璞歸真的最大激勵，於是家庭、童趣的題材，成為吳學讓抒發筆墨情懷的昇華。

1970年所畫的〈凝神〉，在染印效果的背景上畫了一隻正面趴著睡

115

覺的老虎，方形的大臉，如縫的睡眼，慵懶的神情，非常逗趣，像是小孩兒玩的紙紮燈籠老虎，又像是古時候兒童戴的虎頭帽，在雄健的墨線勾勒下一派天真，令人見之不禁莞爾。整個1970年代，吳學讓忙碌於教學與展覽，而最大的心神抒解就是來自於家庭和樂的慰藉，於是，在童趣的概念中，吳學讓創造了似鳥似雞的可愛符號，開始了家庭與童趣結合的創新風貌。大小胖瘦不一的小鳥小雞，以勁樸的墨線勾勒出來，相互重疊，相互倚靠，藉由兒童繪畫中的擬人法、透明法、誇張法、排列法等方式交織出溫馨愉悅的畫面與情趣；在重疊交錯的塊面中或賦以色彩，或染以淡墨，讓這個溫暖的家庭與宇宙天地融融合一。如1972年的〈合家樂〉、〈結伴出遊〉，1974年的〈一家人〉、〈雙鴨〉，1975年的〈全家福〉，1977年的〈三代同堂〉等，都能滿滿地表達出吳學讓對家庭的呵護。

[上圖]
吳學讓　合家樂　1972　水墨設色、紙本　34×46cm
款識：一九七二，退白。
鈐印：吳（朱文）。

[中圖]
吳學讓　結伴出遊　1972　水墨設色、紙本　43×45cm
款識：退白。
鈐印：吳（朱文）。

[下圖]
吳學讓　全家福　1975　水墨設色、紙本　60×60cm
款識：退白。
鈐印：吳（朱文）。

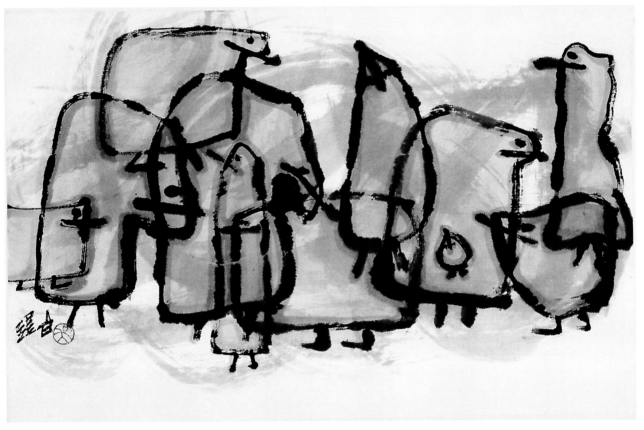

[上圖]
吳學讓　雙鴨　1974
水墨設色、蠟布　36×86cm

款識：1974，退白。
鈐印：吳（朱文）。

[下圖]
吳學讓　二代同堂　1977
水墨設色、紙本　44.5×96cm
款識：退白。
鈐印：吳（朱文）。

　　二女兒吳漢瓏回憶那個年代住在臺北女師宿舍的情狀：「父親的畫桌在我們簡陋而局促的客廳中，占去一大半的位置，我們兄弟姊妹四人（有時包括媽媽）擠在客廳旁的房間裡做作業、讀書、玩耍、聽收音機，偶爾鄰居的玩伴，也加入我們一起打鬧、嬉戲。」當時臺灣的經濟發展，仍是「小康」階段，公教人員相對清苦，而吳學讓勤奮地讓一家

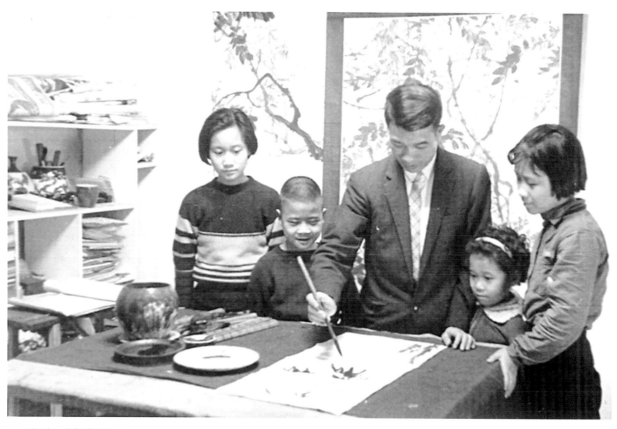

1965年時，吳學讓四個子女
圍繞著畫桌看父親作畫。

子得以溫飽，又能一家和睦，這種心靈慰安在創作裡真誠的表達，就成
為吳學讓的「家庭」系列最動人之處。

在童趣與家庭的歡樂氛圍中，吳學讓對兒時家鄉的回憶也經常在畫
中出現，1975年的〈老牆〉，似乎就是吳學讓從孩提時期在牆上畫滿人
物、圖像的重現，牆裡的圖案，隱含著家禽、阡陌、巷弄、菜園……兒

[左圖]
2006年夏，吳學讓耐心教導
六歲的外孫女練習寫毛筆字。

[右圖]
吳學讓與謝寶明伉儷情深，扶
持一生。

118

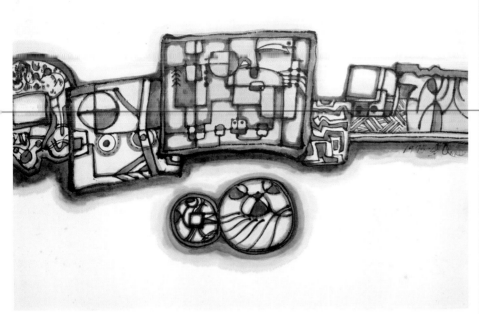

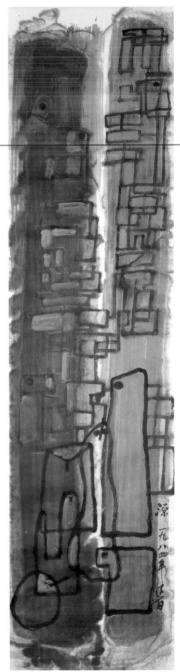

時的生活環境，最右邊的牆面上還嵌進了「千秋」二字，有著對故鄉永恆懷念的寄情。

四川多地震，「地龍翻身」是兒時的深刻記憶，而岳池縣的地方文化中就有「岳池火龍」一項，1975年的〈龍圖〉（P. 97），橫亙畫面中央的彎曲形狀彷彿是地層的斷帶，吳學讓在其中以線條勾勒出象徵性的「地龍」，穿越橙、黃賦染的大地引起天搖地動，既抽象，又實境，吳學讓的生活記憶，在畫面中盡情宣洩。

1980年所作的〈窗外〉（P. 39），一家人坐於畫面下方，畫面中央在印染斑剝的淡黃區塊中以濃淡墨線勾寫出如樓房般的細密結構，畫面上方則以極輕的淡彩刷出蒼穹，吞吐著一些大小不一的不規則飄浮物。此作似乎是吳學讓少年時爬上樹梢眺望遠方立志上進的延伸，頗有「老驥伏櫪，志在千里」的意味。

屬於故鄉童年的記憶，是吳學讓喜用的創作題材，除上述幾件外，還有1984年的〈源〉，長窄的畫面上櫛比鱗次的建物分列兩旁，中間留了一道白色的路，畫面下方則是一家人的疊影，訴說著吳學讓自幼年求學到成家立業，都是在不斷的長途跋涉中水到渠成。1985年的〈盼望〉（P. 120上圖），則是引頸等待親人回家的情狀。1990年的〈老屋〉（P. 121下圖），以重疊的墨線建構出印象中

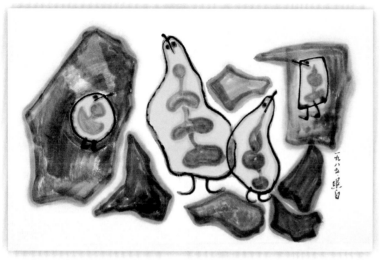

吳學讓　盼望　1985　水墨設色、紙本　40.5×60.5cm
款識：源。一九八五年‧退白。

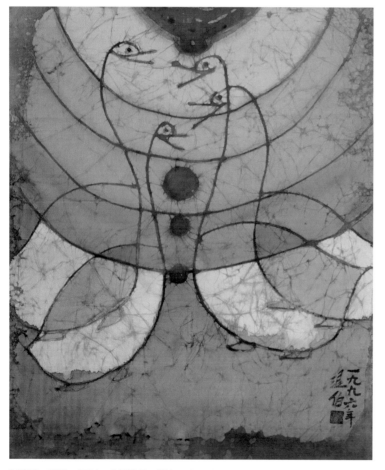

吳學讓　朝陽　1996　水墨設色、蠟布　60×50cm
款識：一九九六年‧退伯。　鈐印：吳學讓（白文）。

岳池縣的繁榮，還有擬人化的人和家畜行走於途。1991年的〈綠雲〉，是一幅鳥瞰式的田園記憶，拓染的底色上以墨線勾繪出豐富的元素，有阡陌、有溪流，有農作物，有家禽，有魚兒，有小孩，有大人，有太陽……而後再以石綠、石青潑彩於畫面上，產生一種奇異的視覺感受。

「鵝」是吳學讓在表現家庭和童趣上一個比較具體的圖形創造，吳學讓回憶：「在四川老家，常看到鄰村的農人趕著數不清的鵝群從家門前經過，一隻隻搖頭晃尾左扭右擺的白鵝十分可愛，長長的脖子隨著ㄚㄚ的叫聲一伸一縮的，像支樂隊一樣昂首闊步。一個星期總有好幾天我都在門口守望著鵝群到來，再目送著牠們遠去。」開始勤於畫畫寫字以後，吳學讓鑽研二王書法時知道王羲之愛鵝，而王羲之的行書筆法搖曳生姿，韻律生動，吳學讓於是就將書法的線性藝術運用到表現鵝的動態，像音符般的鵝的極簡形象，在吳學讓的創造下成為既傳神又純化的天真模樣，以鵝為題材的作品於是源源而出。

吳學讓　綠雲　1991　水墨設色、紙本　35×45cm

款識：一九九一‧二‧退伯。　鈐印：退白（白文）、吳學讓（白文）、談何容易（白文）。

吳學讓　老屋　1990　水墨設色、紙本　40×60cm

款識：退伯。　鈐印：吳（朱文）。

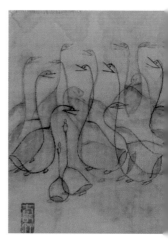

吳學讓　鵝群　2003
水墨設色、紙本　94×59.5cm
款識：退伯。
鈐印：吳（朱文）、吳（朱文）。

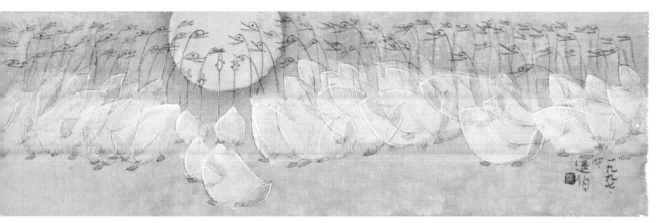

吳學讓 鵝群 1997 水墨設色、蠟布 10×41cm

款識：一九九七年，四，退伯。 鈐印：吳（白文）、退伯草堂（白文）。

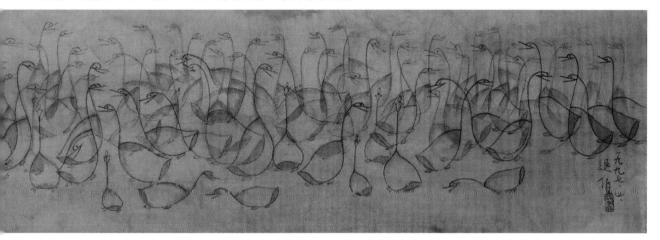

吳學讓 鵝群 1997 水墨設色、蠟布 14×50cm

款識：一九九七年，四，退伯。 鈐印：退伯（白文）、春長好（白文）。

　　1992年的〈家〉(P. 34下圖)，一輪橙黃紅日，映照著如磁州窯黑漆圖案的造形，幾隻細頸黑鵝圍繞著抽象造形的外圍或仰首，或逡行，或鳴叫，有點像民間剪紙藝術的趣味。1996年和1997年，吳學讓在自製的蠟布上畫了多幅以「鵝群」為題的作品，如1996年的〈朝陽〉(P. 120下圖)，以線條勾勒的四隻鵝，交疊於東升的旭日之下，生氣勃勃。1997年兩件畫於橫條畫面上的「鵝群」，一件鵝群向畫面中央的太陽聚集，鵝身賦以淡白色，使畫面輕盈多姿；另一件則是鵝群交錯相疊，攢三聚五，相互喁喁，一片喧囂景象，頗為逗趣。

　　2000年以後，吳學讓所創造的可愛的鵝、鴨、鳥、雞等代表家庭、童趣、歡樂的符號，開始更為豐富的交力禪用。對童年的懷想，對家庭的眷戀，是吳學讓晚年樂之不疲的創作泉源，也有不少是舊稿新畫，賦予新的材料、新的技法與新的視覺感受和內涵。

吳學讓　滿堂　2005　水墨設色、紙本　70×138cm
款識：○五，九，退伯。

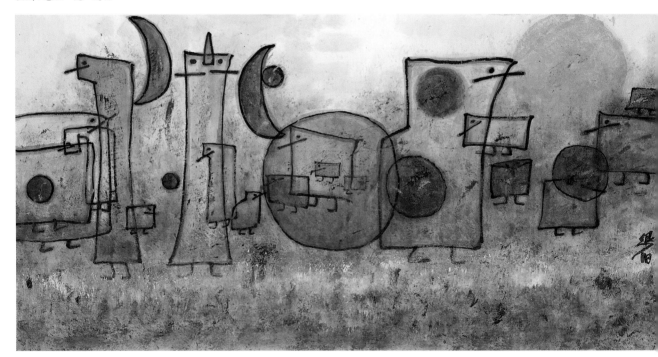

吳學讓　農家樂　2007　水墨設色、紙本　45×90cm
款識：退伯。　鈐印：吳（朱文）。

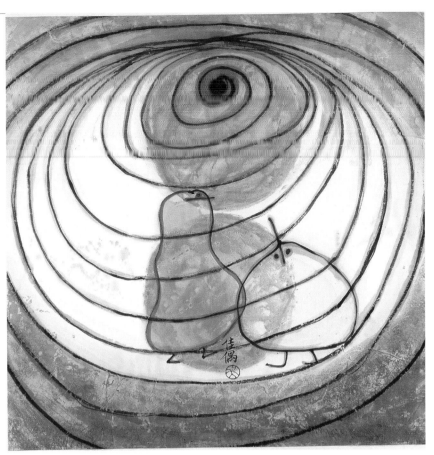

如2003年的〈鵝群〉
（P. 122），在既有的拓、染
技法外，也使用壓克力顏
料，使畫面更具立體效
果。2005年的〈滿堂〉，
將過去一家人的可愛符號
繁衍出子子孫孫，可愛
依舊，熱鬧更甚。2007年
的〈農家樂〉，天、地、
人、日、月皆在這片土地
上生生不滅，具有中國亙
古農業社會「日出而作，
日入而息」的無爭與知
命。2009年的〈佳偶〉，
一對夫妻在迴旋的宇宙天
體中見證永恆。同一年
的〈兒女窩〉似乎又反芻
傳統水墨逸筆的趣味，以
濃墨線條寫出家人的融溶
一體，再以淡墨渲染背
景，簡明而飽滿。

[上圖]
吳學讓　佳偶　2009
水墨設色、紙本　69×68cm
款識：佳偶。
鈐印：吳（朱文）。

[下圖]
吳學讓　兒女窩　2009
水墨、紙本　69×68cm
款識：兒女窩。退伯。
鈐印：吳（朱文）、好夢（朱文）。

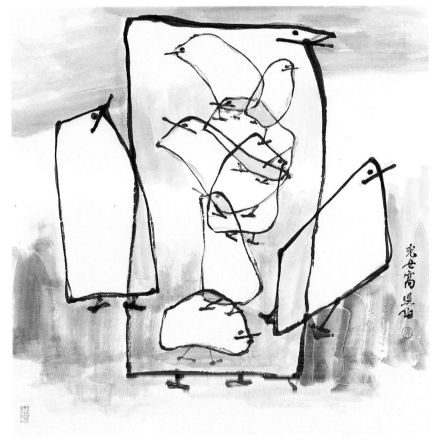

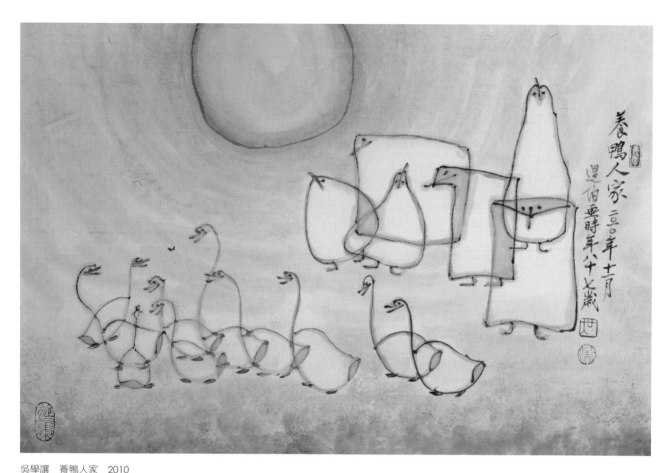

吳學讓　養鴨人家　2010
水墨設色、紙本　30×44cm

款識：養鴨人家。二〇一〇年
　　　十一月退伯畫，時年
　　　八十七歲。

鈐印：吳（朱文）、吳（朱文）、
　　　長年（白文）。

[右頁上圖]
吳學讓　新生　2012
水墨設色、紙本　34×69cm

款識：二〇一二年，退伯。

鈐印：吳（朱文）、退伯（白文）、
　　　吳學讓（白文）、多壽
　　　（白文）、美意延年（白
　　　文）。

[右頁下圖]
吳學讓　春江水暖　2011
水墨設色、紙本　69×69cm

款識：2011，7，退伯。

鈐印：吳（朱文）。

　　　2010年的〈養鴨人家〉，一家人在豔陽下看顧著鴨群，擬人化的表情令人莞爾。2011年的〈春江水暖〉，採取了如窗櫺格扇般的切割畫面，在黃、橙、藍、紫及灰色線性的交相運用下，描繪出鴨子的愉悅情態，點出「春江水暖鴨先知」的季節性，具有十足的常民藝術興味。2012年的〈新生〉，吳學讓的簡筆鵝群中出現了三個蛋，其中兩只小鵝已破蛋而出，青黃的身軀點染，將新生命的稚嫩描繪得十分細膩。2012年的〈結伴還鄉〉（P. 128下圖），在古樸的蠟布拓染背景上，吳學讓將一家人的符號造形排列結隊於畫面最前，中景遠景則以墨筆勾染群山起伏，並賦以石綠、石青，懷鄉之情，溢於畫中。2012年的〈戲水〉（P. 128上圖），似乎又回到了傳統水墨韻味的咀嚼，用蠟染方式作山水波之狀，鴨群游於水面，前面兩隻卻探首入水，追逐前方數條小魚，真趣天成。2013年的〈出遊〉和〈曠野〉（P. 129上、下圖），與〈結伴還鄉〉屬於同一基調，充分顯示了晚年的吳學讓對故鄉依戀的拳拳深意。

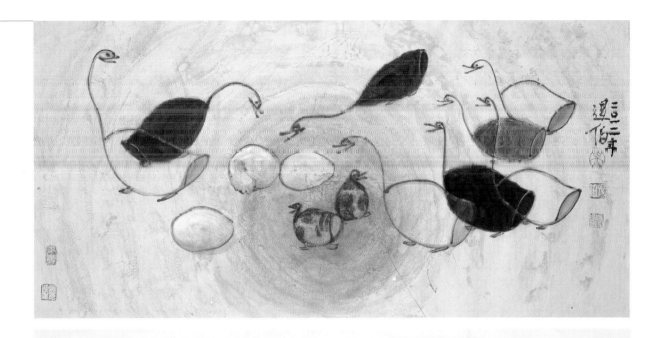

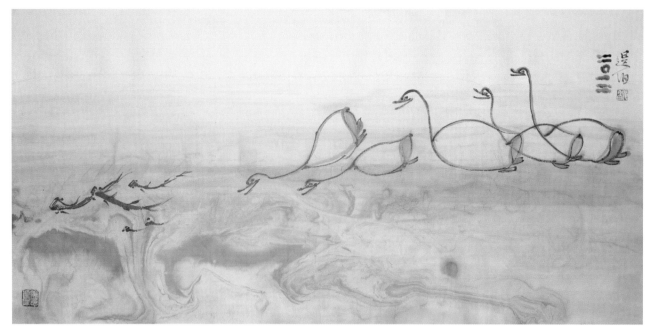

[上圖]

吳學讓　戲水
2012　水墨設色、紙本
34×69cm

款識：退伯・二〇一二。
鈐印：退白（白文）、美意
　　　延年（白文）。

吳學讓　結伴還鄉
2012　水墨設色、蠟布
46×41cm

款識：退伯。
鈐印：吳（朱文）。

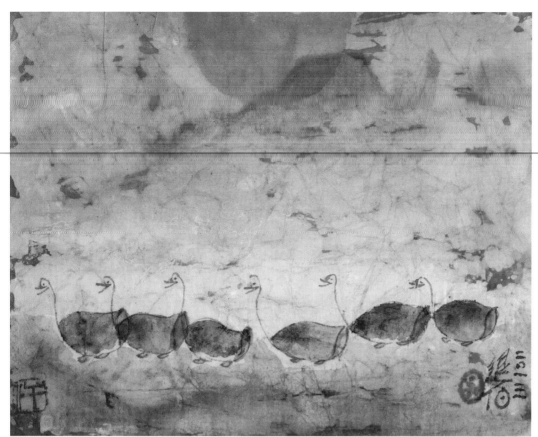

吳學讓
出遊　2013
水墨設色、蠟布
37×45cm
款識：二〇一三，
　　　退伯。
鈐印：吳（朱文）、
　　　汗（朱文）。

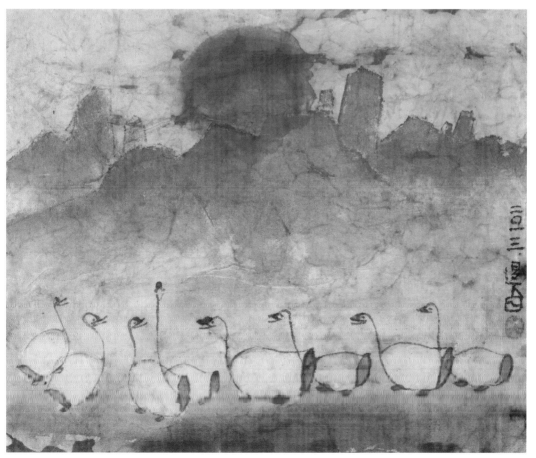

吳學讓
曠野　2013
水墨設色、蠟布
37×45cm
款識：二〇一三，
　　　退白。
鈐印：吳（朱文）。

▋人文哲思的意象

優游於藝術的領域中，吳學讓的追求不僅止於書與畫，而是中國自古以來積極的豐沛文明與血緣文化，所以，他也深諳諸子百家、文學典故，也鑽研常民藝術、民間工藝，更對中國高古青銅紋飾銘文、高古陶瓷的造形圖案、秦磚漢瓦及畫像磚乃至於易經八卦、玄學理學皆多所涉獵，這也就是吳學讓藝術創作的內涵能夠如此廣袤深邃的主因。

1966年的〈韻〉，是吳學讓在當年現代美術運動的激盪下所完成的抽象作品，畫面中黃與綠的鮮明色彩是大自然的表徵，而以濃淡相間的墨暈染出四方形的框架，以及在框架內出現的圓弧形墨線，可以得知吳學讓的抽象彩墨原來植基中國「天圓地方」的宇宙觀。而1978年的〈構成〉，連綿波磔的墨線與墨點，構建了一個有如俯看視角的大地阡陌，背景的墨線與棕黃也突顯著內涵的「自然性」，有趣的是，這樣的造形與色彩配合，竟有點像「遼三彩海棠式長盤」。

1978年的〈鳳凰〉，是具有常民藝術風采的具體呈現，背景的斜線為地，具有漢畫像磚的氣息。1982年的〈原形〉，多層次藍底墨線如中國窗花條紋圖案般打底，其間分布了三角形，圓形和長方形

吳學讓　鳳凰　1978　水墨設色、紙本　34×45cm

款識：退白作。　鈐印：吳（朱文）。

吳學讓　原形　1982　水墨設色、紙本　69×135cm

款識：原形。退伯。　鈐印：吳（朱文）、退白草堂（白文）。

吳學讓　慧山　1992
水墨設色、紙本　69×134cm
款識：一九九二、一，退伯。
鈐印：退白之印（白文）、人
　　　長壽（朱文）。

吳學讓　巷　1993
水墨設色、蠟布　48×46cm
款識：一九九三，退伯。
鈐印：退白（陰文）、蜀客（陽
　　　文）。

等基本幾何形狀中則以黃、綠、藍等大自然色相點染，具有天地鴻濛之況。

　　1992年的〈慧山〉，是吳學讓集中古典文明與藝術文化乃至宗教神祕色彩等多元內涵的融會力作。斑斕的蒼穹，靜謐的遠洋，橫亙著一座連綿的奇異山脈，山形如老樹盤根，屈曲詭譎，仔細參詳，滿山的圖騰印記，有廟觀，有佛顏，有天眼，有龍麟，有護法，有神怪……

這些在吳學讓心底沉潛已久的故國歷史長河，終於在將要屆從心所欲之年傾洩而出，牽繫中國亙古文化的血緣因子，在其筆下貫穿了古今時空。1993年的〈巷〉，可說是七千年前中國彩陶文化圖案紋飾的移植，「半坡」的天真自然，「廟底溝」的活潑律動，「馬家窯」的絢麗典雅，「半山」的鋸齒紋樣……乃至於彩陶樸質的器型，都被吳學讓巧妙轉化為記憶中巷弄裡的千

[上圖]
吳學讓　故國神遊之三
1993　水墨設色、紙本
130×69cm×5
款識：退伯。
鈐印：訥公（白文）、遲悟軒
（白文）。

[下圖]
吳學讓　故國神遊之四
1993　水墨設色、紙本
138×70cm×4
款識：一九九二・七・退伯。
鈐印：學讓之印（白文）、訥伯
書畫（白文）。

迴百轉與生命風華。

　　1992年9月，因為在南京博物院舉行的「東海大學美術系師生聯展」及座談會，吳學讓睽違家鄉近半世紀後，終於回到了魂牽夢縈的故土，回首前塵，人事已非，然而親人重逢的激動，故國山水的重遊，昨非今是的感慨，使吳學讓的內心悸動而澎湃。回到臺灣，「故國神遊」系列的磅礡於是展開，四尺全開以上的聯屏巨幅作品源源而出。

　　1993年的〈故國神遊之三〉及〈故國神遊之四〉皆是聯屏巨作，前者以机黑的底使線條或古拙曲如紊列在屏幕的水墨畫面，但黑線條卻再以細線條如紋理脈絡般遊走，鏤空之處亦以淡藍細線鋪於迷幻的底色上，有馮虛御風、神遊太虛的感受，動中有靜。後者線塊較為古拙蒼

吳學讓　生命共同體
1994　水墨設色、紙本
90×209cm

款識：1994、10，退伯。
鈐印：退伯之印（白文）。

茫，著重於整體的悠遠氛圍，彷彿盤古開天，一片鴻蒙。二件巨作的最
大共通之處，在於整體畫面的不規則線條與塊狀的構成，都隱含著「故
國神遊」四個字的形象，只是經過拆解重組，似有若無，就像吳學讓對
中國傳統文明與藝術的敬畏與擷取，都在心中經過咀嚼後賦予新的生
命。

　　「故國神遊」系列的出現，是吳學讓「人生七十才開始」的新里
程，「從心所欲」的歲月提示，使吳學讓的藝術創作展現大開大闔、無
所拘束的自由與豐厚。1994年的〈生命共同體〉，無數如草履蟲般的藍
色浮游生物，張著黑白分明的圓眼，游竄於如火山岩漿般燦爛的橙紅與
豔黃中，不禁令人想起民國初期還珠樓主李壽民的武俠名著《蜀山劍俠
傳》中對「地肺」的形容，傳統中見科幻的感覺，確實十分誘人，而吳
學讓此作也跳脫了中國傳統藝術文化符碼的形式，而由心靈出發自我創
建。

　　自此之後，吳學讓將中國人文內涵中「天地六合」的哲思轉化為
現代文明中對宇宙奧妙的探索，如1996年的〈星象〉、1997年的〈異象
圖〉（P.141）、1998年的〈構成〉等皆屬於此類佳作。

　　1999年，吳學讓罹患大腸癌及肝癌而動開刀手術，復原後，體會了

吳學讓　星象　1996　水墨設色、蠟布　28×59cm

款識：一九九六、四，退伯。　鈐印：吳（朱文）、退白草堂（白文）。

吳學讓　構成　1998　水墨設色、畫布　45×72cm

款識：1998，7，退伯。　鈐印：退伯（白文）、吳（朱文）。

吳學讓　變形人　2003
水墨、紙本　50×61cm
款識：○三、十，退伯。
鈐印：吳（朱文）。

生命的瞬間與永恆，因此心境更加開朗，畢生的學識、經歷、思索、追尋，在晚年的十餘年間支持著藝術創作的不輟，體力、眼力、精力似乎完全用脫了歲月的糾纏，使吳學讓的創作題材更加廣闊，2000年的〈太空深處〉、2001年的〈夜空〉、2003年的〈天際〉與〈變形人〉、2005年的〈構成〉（P. 138上圖）、2008年的〈夢境〉（P. 139上圖）、2010年的〈好夢〉（P. 138下圖）、2011年的〈古國神遊〉和〈行跡〉（P. 139下圖）、2013年的〈萬世千秋〉（P. 113上圖）……似乎都在訴說著吳學讓這一生的藝術創作中人文哲思與生命價值的脈絡。

對吳學讓來說，傳統、童真、家庭、懷鄉、哲思、冥想，這些元素，在他一生的藝術創作道途中是不分階段而融溶為一的，在當代藝術家中，能如此在傳統與創新之間來去自如、融會貫通，且又能以實踐驗證者，確實鳳毛麟角。

因為有著豐厚的傳統書畫底蘊，當吳學讓隨著生命進程的積累與對宇宙萬物的更深入體悟，而揮灑出有別於傳統形式的「現代水墨」面貌時，一切是如此的順其自然，如此的天真爛漫，如此的開闊幽邈，如此的悠然無礙。當標榜「現代水墨」或「當代水墨」的眾多派系山頭汲汲於爭名搶位的同時，無忮無求的吳學讓卻以具有生命真趣與宏觀胸懷的藝術呈現，誠摯地為現代水墨的發展注入一股清流。或許，吳學讓「退」與「讓」的人生哲學，正是在傳統與創新之間「退一步海闊天空」的最佳印證。

吳學讓
太空深處　2000
水墨設色、紙本
54×99.5cm

款識：2000．3．遜伯。

吳學讓
夜空（雙面畫）　2001
水墨設色、紙本
55×100cm

款識：二〇〇一．七．
　　遜伯。

吳學讓
天際　2003
水墨設色、紙本
46×69cm

款識：〇三．七．遜伯。

鈐印：吳（朱文）。

137

吳學讓　構成　2005　水墨設色、紙本　36×66cm

款識：〇五‧卜，退伯。

吳學讓　好夢　2010　水墨設色、紙本　46×69cm

款識：好夢。二〇一〇年，退伯。　鈐印：吳（朱文）、退伯（白文）。

[上圖]

吳學讓
夢境 2008
水墨設色、紙本
45×90cm

款識：夢境。〇八、
十‧遲伯。
鈐印：吳（朱文）、
好夢（朱文）。

吳學讓
行跡 2011
水墨設色、紙本
69×68cm

款識：2011‧7‧
遲伯。
鈐印：吳（朱文）。

VI· 平淡天真·藝壇流芳

每天清晨懸腕站立，在舊報紙上寫斗大的書法，吳學讓先生甫到東海宿舍，書桌尚未備齊，拆下了門板架成書桌即開始一疊疊地寫起大字。凡到吳老師房中待過的人，都對那樸素的客廳兼畫室留有深刻的印象。慢慢多起來的物件多半是學生或同事不用的家私搬來，對吳老師而言，沒有比創作、繪畫、寫字、篆刻更重要的，這些工作，構成了他樸素生命的全部，樸素然而對一個熱愛藝術的人而言，卻又豐富無比吧。

——摘自蔣勳〈永恆的山水與花鳥——吳學讓先生的藝術〉

[下圖]
吳學讓全家福。
吳學讓、謝寶明夫婦（中坐者），站立者左起：次女吳漢瓏、長女吳漢玲、黃翼飛、三女吳漢儀、外孫女黃凱琳。

[右頁圖]
吳學讓 異象圖（局部） 1997 水墨設色、蠟布 44×42cm

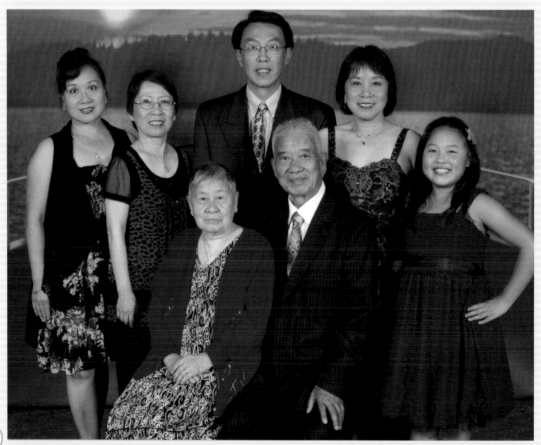

多采多姿的才華

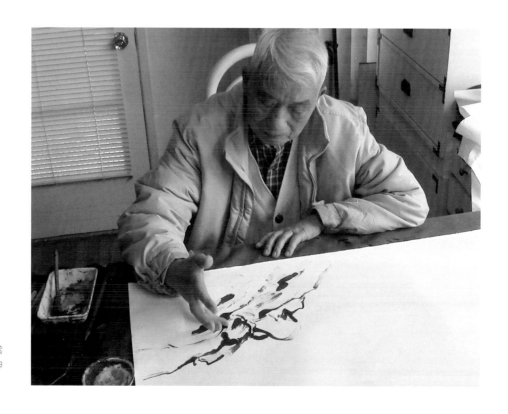

2013年3月15日九十歲生日當天，吳學讓創作指畫的專注神情。

[右頁圖]
吳學讓　江岸早秋（指畫）
1980　水墨、紙本
120×60cm

款識：斷筆栖塘秋滿川，晚晴
　　　游樹一汀煙。青山近是
　　　供詩料，忽共斜陽落釣
　　　船。六十九年之秋，退
　　　伯指墨。

鈐印：吳氏（朱文）、退伯之
　　　印（白文）、退白草堂
　　　（白文）。

吳學讓藝出多師，藝學多源，他在內心中、生活中充滿了對萬事萬物化腐朽為神奇的炙熱，因為已將生活與藝術融為一體，對吳學讓來說，只要是「美」的事物都值得創造，所以除了書畫金石之外，吳學讓自幼及長也展現了多方面的才華。

「指畫」是吳學讓較少人知的藝術表現形式。自清初高其佩（1660-1734）開創指頭畫法之後，就成為中國畫科中一個獨特的品種，以指代筆的指畫饒具趣味性，運用手的各個部位包括指甲、指肉、手掌、手背、拳頭等交互使用來完成作品，但也有蘸墨少而硬，線條不易柔韌及難做渲染的侷限性，因此自高其佩以降，「指畫」一脈專攻者少，兼學者多，有些書畫家也擅指畫，但顯名者不多，中國當代書畫藝壇中，當以潘天壽最為知名，吳學讓顯然在指畫的創作上深受其師影響，渡臺前

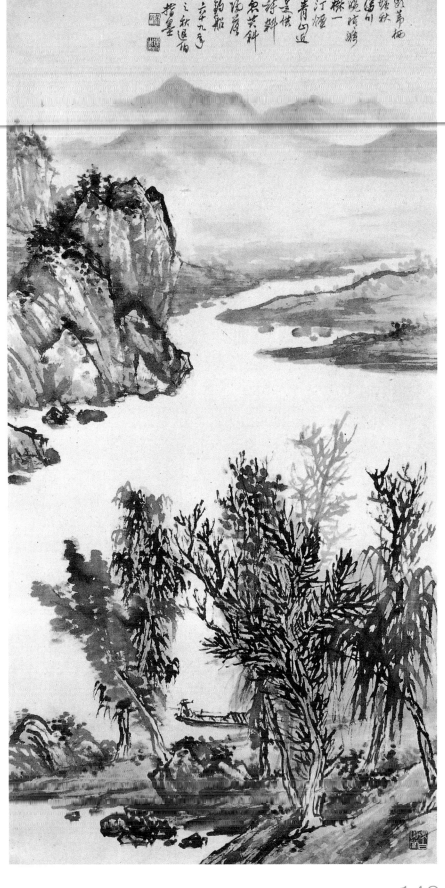

吳學讓的畫家中，七友畫會成員最善水墨所擅長，再來就是吳學讓了。

而吳學讓任何形式的藝術創作，似乎都排除了年齡與時地的障礙，「指畫」也不例外，從1970年代到生命的最後一年（2013），都可見到「指墨」作品的精采。1976年的〈秋林暮靄〉（P. 144下圖）即以充分呈現「以我手寫我心」的文人意境，而且除了勁健的線性筆觸外，濃淡乾濕的變化也層次分明，以指代筆、以掌濡墨的功夫，均屬上乘。1980年的〈江岸早秋〉，更在指畫最難達到的「渲染」效果上運行無礙，孤舟漁翁的點景也收畫龍點睛之效，就如吳學讓用筆的嫻熟，呈現的視覺感受不落生硬痕跡。1988年的〈群峰遠浦〉（P.145），還賦染了花青淺絳，指

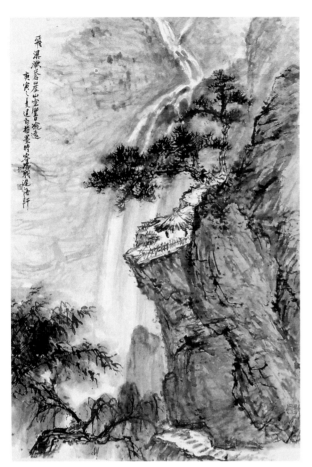

畫短筆觸飛躍的特色，於此作中一覽無遺。1992年的〈秋山聳翠〉（P. 35）、1995年的〈湖上落月〉，同樣的都展現了吳學讓指畫創作上著重賦色烘染的特性。

1956年的〈湖山清曉〉（P. 147下圖），是大寫意與青綠山水的結合，簡逸而明麗，畫面更加靈動。2010年的〈飛瀑漱蒼崖〉，構圖清奇，線性豐富，賦色鮮活。同一時期的〈野寺鐘樓〉（P. 146-147上圖），更是少見的指墨橫幅大作，全畫主要以淡墨勾勒，只有近樹略以濃墨提點，全畫以石青、石綠、赭石賦染出近岸遠山，復以濃墨石綠重色點染巒頭、林梢。

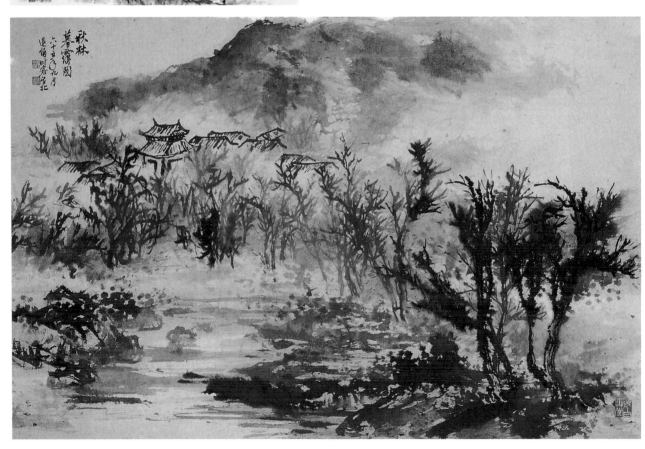

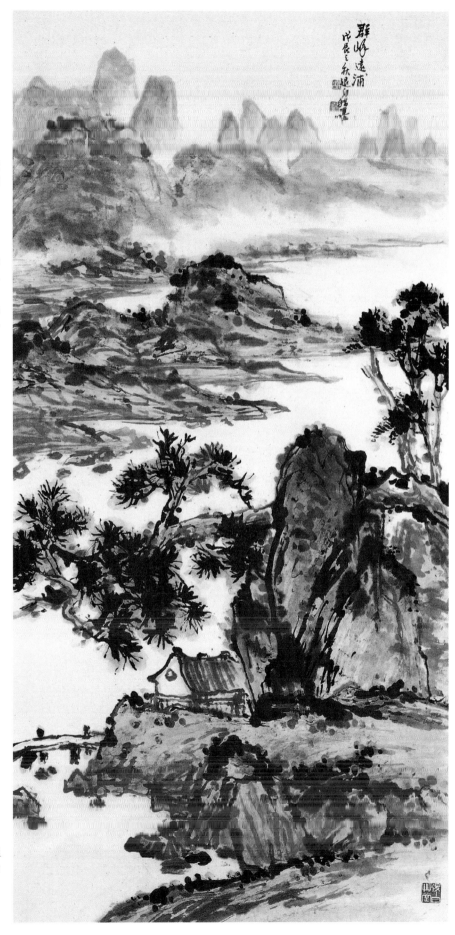

[左頁上圖]

吳學讓　飛瀑漱蒼崖（指畫）
2010　水墨設色、紙本
97×66cm

款識：飛瀑漱蒼崖，山空響遍
　　　遠。庚寅之夏，退伯指
　　　墨，時客洛城遲悟軒。
鈐印：退白（白文）。

[左頁下圖]

吳學讓　秋林暮靄（指畫）
1976　水、紙本　62×96cm

款識：秋林暮靄圖。六十五年
　　　九月，退伯時客台北。
鈐印：退白（白文）、吳學讓
　　　（白文）、退白草堂（白
　　　文）。

吳學讓　群峰遠浦（指畫）
1988　水墨設色、紙本
120×60cm

款識：群峰遠浦，戊辰之秋，
　　　退白指墨。
鈐印：退白（白文）、吳學讓
　　　（白文）、退白草堂（白
　　　文）。

吳學讓　野寺鐘樓（指畫）
2010　水墨設色、紙本
35×136cm

款識：野寺鐘初歇，寒雲片片
　　　生。樹高無葉落，流水
　　　一谿清。庚寅之夏，退
　　　伯於洛城。
　　　指墨重彩，退伯又題。

鈐印：吳（朱文）、吳學讓
　　　（白文）、退白（白文）。

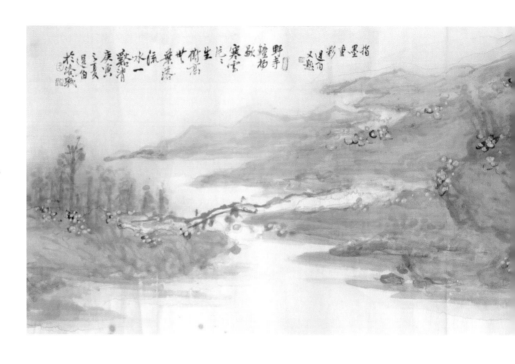

吳學讓的指畫創作與高其佩以來擅長指墨者最大的不同，就在於對賦色的講究與氣勢，以及潤澤氤氳氣息的掌握。吳學讓於2013年的〈孤亭山色〉，率性疏放，逸興高絕，成為吳學讓指墨繪畫的最後絕響。

吳學讓　孤亭山色（指畫）
2013　水墨、紙本
45×90cm

款識：二〇一三，退伯指畫
　　　於洛城。

吳學讓
湖山清曉（指畫）
1996 水墨設色、紙本
66×71cm
款識：湖山清曉。西蜀
　　　伯詮落城指墨。
鈐印：退白（朱文）、
　　　學讓（白文）、
　　　行道有福（朱文）。

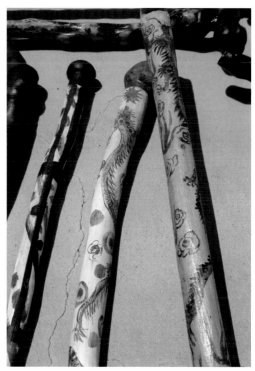

[左圖]
吳學讓以傳統筆墨設色所作的
彩繪陶瓷

[右圖]
吳學讓自製及繪圖的枴杖

　　從少年時期的捏泥人、做玩具，到臺北女師的勞作教學，至杭州藝專同學王修功所開設的陶瓷廠彩繪、雕刻陶瓷，乃至於晚年移居美國洛杉磯「廢物利用」的化腐朽為神奇，這些都是吳學讓「生活藝術、藝術生活」的實踐，也是吳學讓在「正式」的藝術創作之餘，藉由生活中的靈感給自己紓解心緒的管道。當然，吳學讓樂觀豁達，或許這些另類的才華展現，正是他觸類旁通為藝術創作的各種風貌所作的鋪墊。

美術教育的奉獻

　　從1948年渡臺至嘉義中學擔任美術教員，1993由東海大學美術系退休，至1997年赴美定居，整整半個世紀，吳學讓在美術教育體系中默默耕耘著「十年樹木，百年樹人」的志業，平淡天真性格的他，從家庭

到學校，皆以最純粹的「兒童教育」作為親子女、學生互動的起點，讓兒的心智發展、學生的藝術嫩芽，能在最健康的教育方式下成長茁壯，兒童世界中的「小心靈有大志趣」、「小世界有大啟發」，成為吳學讓在美育及創作上最大的推動力量。

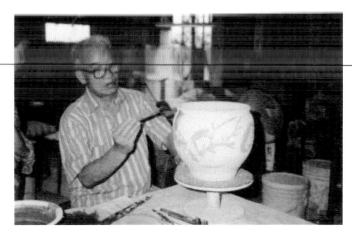

1994年，吳學讓於臺中彩繪陶瓷的專注神情。

當年邀請吳學讓返臺至東海大學美術系任教的蔣勳，就曾為文寫到吳學讓在美術教學與藝術創作上的相互牽繫，也可說是一種教學相長：「吳學讓先生的美術教務有口皆碑，是學生心目中的好老師。他在教學上的包容，也正顯示了他在創作上不走奇巧極端的路，而寧願從平實穩定中一步一步發展而來。在臺北師專任

【吳學讓親手製作的彩繪小凳】

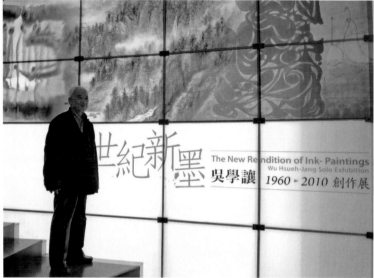

教期間，吳先生教過工藝，因此牽涉了金屬工藝、蠟染紙本等手工製作，他又曾經長期浸潤製陶上釉，這些來自於工藝方面的滋養，都未嘗不是此後繪畫創作上千變萬化的靈感與啟發。」

1970年代，吳學讓專任於中國文化學院美術系時，培養出不少優秀的學生，倪再沁在其〈清芬遠邁──論吳學讓的藝術歷程〉一文中，在前言開宗明義即寫道：

在學生時代，印象最深刻的就是吳學讓老師。……水墨組三年的專業課程中，吳老師是唯一連教三年的全能老師，由雙鉤到沒骨，由花鳥到翎毛，由寫生到寫意，由傳統到現代，吳老師能工能寫，古今皆宜，而他只教我

[上圖]
1997年6月，東海大學美術系師生在校園內為吳學讓舉辦歡送會，熱鬧而溫馨。

[下圖]
2010年，吳學讓攝於交通大學藝文中心「世紀新墨」個展會場。

[右頁上圖]
2010年，吳學讓（左）在名山藝術中心解說彩繪陶瓷創作。

[右頁下圖]
2010年4月，吳學讓（左5）於劉海粟美術館舉辦個展時留影。

們方法，從不給畫稿讓學生臨摹，他要我們自己去摸索、體驗、創造，班上同學每當在上吳老師的課時最認真，才不必向古人套招，畫自己的畫。……吳老師的包容實屬少見，班上同學中有我這種走偏鋒的，也有沉迷嶺南派的、金石派的……當然也有鬼畫符的，吳老師總是順著每個人的性向去引導，在吳老師的鼓勵下我們才有信心繼續走下去。還記得有一年暑假，我這個不用功的學生竟然跑去吳老師家裡問了一大堆有關書法的問題，結果吳老師親自揮毫，把各體書法的學習要領教了一遍，就這麼一下午讓我豁然開朗，離開老師家時還把示範講解用的那些全開宣紙帶回去……

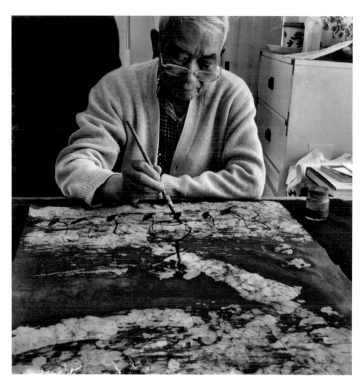

[左圖]
2012年10月，吳學讓於洛杉磯寓所畫室作畫神情。

[右圖]
2011年，吳學讓於洛杉磯藝術協會示範墨竹畫法。

確實，吳學讓以真誠及包容對待每一個學生，他深深了解熱愛藝術的年輕學子每個人心中都充滿激情，也難免自負，然而，在杭州藝專時期所經歷的大時代動盪、自由學風的環境及當時年輕人高喊「拿路來走」的亢奮，吳學讓早已體悟藝術道途的艱辛與開闊，因此以將心比心的心境對學生們無私的指授與奉獻，因此獲得了各個時期學生們的愛戴與尊敬，師生之間如同家人，除了藝事追求、解惑之外，相互之間的噓寒問暖、談天說地，都成為吳學讓在美術教育生涯中最為豐碩的人性交流。課堂上，學生經常驚嘆吳學讓在教工筆畫時，三枝毛筆分別蘸墨、蘸彩、蘸水卻能在指間同時於畫面上靈活運用的熟練功夫，也欣喜於與用功的同學們合作染翰濡墨的平易近人，他總是不厭其煩的一筆一筆示範畫法、一張一張指導習作，以不吝鼓勵替代苛責，以「身教」讓學生們領會筆墨傳統基礎鍛鍊的重要。所以，吳學讓定居美國後，才會有那麼多學生們不時的問候探望，對學生們而言，受教於吳學讓，不僅僅是得到了良師的教誨，更得到了慈父般的關愛。

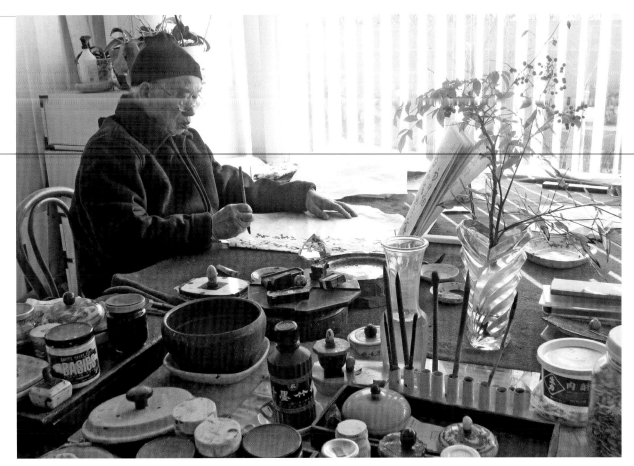

吳學讓在洛杉磯家中畫室臨帖
練字。

▋人格涵養的高逸

　　吳學讓，字退伯，堂號遲悟軒。似乎冥冥中早已注定，吳學讓與生
俱來就具備了謙讓平和，淡泊天真的個性，臺灣書畫耆宿張光賓就曾為
吳學讓作了一首嵌名嵌字的小詩，對其性格之描述極為貼切：「學貴專
精，當仁不讓；退思勵進，寧為笨伯。」即可明白，為什麼當年的同齡
青年高喊「拿路來走」時，吳學讓竟能如此「冷靜」的默默紮根築基；
而當1960年代臺灣現代美術運動旗幟高張時，吳學讓卻能於傳統深化中
迭創新意。吳學讓的堂號自謙「遲悟」，其實他所表現在藝術領域的優
游古今無礙，卻是個紮紮實實的「先知」，也因為有虛懷若谷的天性，
又有熾熱赤誠的游藝之心，吳學讓的藝術風采才能夠在相輔相成、相互
為用間，相得益彰，動靜自如。

　　1971年，吳學讓開了第二次個展，他在國立杭州藝專的同學及摯友

席德進寫了一篇〈席德進心目中的吳學讓──從傳統跨進現代〉，文中對吳學讓既欽服又抱屈，其中一段如此寫道：

像他的名字一樣，在人生的舞臺上，他「學」了太多的謙「讓」……這些年來儘管他曾參加過七次教員美展，七次都獲獎，包括了一、二、三名，還有全省美展，也得過國畫第一獎，都不曾有任何報章雜誌為他寫過文章或評介（直到最近一期的《美術雜誌》，才刊了一幅他的畫），或讚美過他的作品。許多畫家都上過電視，當場揮毫，這些出風頭的事，恐怕吳學讓連夢想過都沒有。他沉默著，卑微地在臺灣畫壇中沉浮。

席德進是為吳學讓一身藝術才華被藝壇忽略而打抱不平，然而吳學讓沉默卻不卑微，而是以豁達的胸襟看淡世情，只著意於藝術創作是否能如自己所想，只在意於能否為青年學子傳道解惑。「無欲則剛，有容乃大」，是吳學讓之所以藝術才情寬闊無垠的主因。吳學讓甘於平淡的生活，最大的原因是他的藝術創作過程與碩果是如此的多姿多彩。

1960年即提出「革中鋒的命」、「革毛筆的命」的臺灣現代水墨畫家劉國松，對於這位畢生不放棄毛筆、不放棄中鋒而又能自闢蹊徑的、

[左圖]
吳學讓留影於2010年交通大學藝文中心「世紀新墨」個展會場。

[右圖]
2012年11月，吳學讓夫婦與外孫女在Cerritos Library個展會場留影。

開創新貌的老友，有著發自內心的欽佩，劉國松說：「我與吳學讓相識半世紀，他的為人與才華，是我所欽佩的少數幾位前輩藝術家之一，他對待朋友真心熱忱，對待學生愛護鼓勵，為臺灣不可多得的好畫家。」

移居美國後的吳學讓頗有梅妻鶴子的快意，早睡早起，不菸不酒，飲食簡單，身體硬朗，耄耋之年依舊耳聰目明，聲若洪鐘，還能畫細

緻的工筆畫，還有充沛的精力植樹栽花，他在美國居所的院子裡親手種植梅花，除了是寫生勝景外，梅子收成的時候，吳學讓還一顆顆親手採摘，燙熟後去皮去核加拌美國白醋釀成梅子醬；他也栽種棗樹，棗子成熟採摘後裝成一籮筐加以曝曬，然後與梅子醬一樣的分贈親友共享天然資源。這就是吳學讓，「民胞物與」的胸懷，細微之處已足以驗證。

2013年4月7日，吳學讓在子女親人的陪伴下，以九十高齡圓滿走完了藝術與人生的旅程，無罣無礙，福壽雙全，為人們留下了充盈燦爛的藝術風華與永恆的追念。吳學讓的謙遜、沉默，是臺灣藝壇的「大音希聲」，然而，他的高潔人格、豐厚涵養與藝術成就，終會在藝術的歷史長河中綻放璀璨的華彩！

[上圖]
2009年，吳學讓在洛杉磯家中庭院寫生梅花。

[中圖]
2013年5月2日，吳學讓夫人謝寶明女士（中）與次女漢瓏（左）、三女漢儀於藝術家出版社合影。（王庭玫攝）

[下圖]
2013年4月20日，吳學讓洛杉磯安息禮拜堂追思現場。

吳學讓生平年表

1923	· 歲。3月15日出生於四川省岳池縣東板橋。父親號由公通詩書，善以畫，村鄰爲楊氏。
1931	· 八歲。接受啟蒙教育。
1933	· 十歲。就讀岳池縣立東板橋小學，喜好泥塑、工藝、繪畫。
1935	· 十二歲。轉入岳池縣立芶角場國民小學。
1936	· 十三歲。以第一名成績國小畢業。
1937	· 十四歲。進入營山縣立初級中學。次年，轉入岳池縣立初級中學二年級。
1940	· 十七歲。以第一名考進岳池縣立簡易師範學校，開始學習中國繪畫。
1943	· 二十歲。考入重慶沙坪壩國立藝專（抗戰時由北平藝專與杭州藝專合併），師事林風眠、黃賓虹、鄭午昌、潘天壽、吳茀之、諸樂三、傅抱石、李可染等名師。
1946	· 二十三歲。抗戰勝利後，選擇歸建杭州藝專，與全校師生隨校長潘天壽返回西湖。
1948	· 二十五歲。畢業於國立杭州藝專國畫科。由校長汪日章推薦，8月22日渡海來臺任教於臺灣省立嘉義中學。
1949	· 二十六歲。任教於臺灣省立花蓮師範學校，次年亦任教於臺灣省立花蓮女子中學。
1951	· 二十八歲。與謝寶明女士結婚。
1952	· 二十九歲。長女漢玲出生。
1953	· 三十歲。次女漢瓏出生。
1955	· 三十二歲。長子漢昭出生。先後任教於宜蘭頭城中學、臺灣省立桃園中學。
1956	· 三十三歲。任教於臺灣省立臺北女子師範學校。獲第11屆全省美展文協獎。參加越南「國際美展」。
1959	· 三十六歲。三女漢儀出生。先後獲得第14屆全省美展國畫部第一獎、第8屆全省教員美展國畫部第一獎、臺陽美展國畫部金礦獎。
1965	· 四十二歲。參加「第5屆全國美展」。
1966	· 四十三歲。以論文《墨竹源流》通過講師資格，專任於臺灣省立臺北女子師範專科學校，並兼任於中國文化學院美術系與銘傳商專。
1969	· 四十六歲。以論文《倪雲林研究》通過副教授資格。參加「第1屆全國大專教授美術聯展」。
1970	· 四十七歲。3月於美國佛羅里達國際畫廊個展。9月於臺北藝術家畫廊舉辦臺灣首次個展。
1971	· 四十八歲。3月，應邀參加於國立歷史博物館舉辦的「第6屆全國美展」。5月，受邀參加美國加州史丹福大學Bechtel國際中心聯展。9月，於臺北藝術家畫廊第2次個展。
1972	· 四十九歲。以論文《墨梅源流》通過教授資格。9月於臺北藝術家畫廊第3次個展；10月，參加美國加州東方畫廊聯展。
1973	· 五十歲。7月，分別參加美國佛羅里達州藝術家會員聯展及「第2屆全國大專教授美術聯展」。9月於臺北藝術家畫廊第4次個展；10月，參加美國華盛頓民主畫廊聯展。
1974	· 五十一歲。5月，應邀參加國立歷史博物館舉辦的「第7屆全國美展」。9月，臺北藝術家畫廊第5次個展。
1975	· 五十二歲。5月，參加美國奧克蘭維多利亞城畫廊聯展。10月，與文霽於美國加州史丹福大學Bechtel國際中心聯展。11月，參加香港市政大會堂「中國現代繪畫聯展」。12月，臺北藝術家畫廊第6次個展。
1976	· 五十三歲。2月，參加臺灣省立博物館「中國現代繪畫聯展」。8月參加英國LYC藝術館水墨聯展。
1977	· 五十四歲。3月，與文霽在臺北美國新聞處林肯中心舉辦現代畫聯展。同時參加美國楠柏良博物館「現代畫聯展」。
1978	· 五十五歲。參加國立歷史博物館舉行的「中國水墨聯展」。8月，於臺北藝術家畫廊第7次個展。10月，與文霽聯展於臺北美國新聞處林肯中心。
1979	· 五十六歲。2月，於臺北前鋒畫廊舉辦第8次個展。自臺北市立女子師範專科學校退休，專任教授於中國文化學院美術系。

吳學讓生平年表

1980 · 五十七歲。2月，參加美國三藩市Tower Art Gallery聯展。3月，應邀參加「歷屆全省美展前三名全省巡迴展」。4月，受邀參加「第9屆全國美展」於國立歷史博物館。7月，參加美國加州太平洋亞洲博物館書畫聯展。9月，參加中國文化大學博物館「聯合藝文展」，並捐贈五十六幅作品義賣作為建校基金。11月，於臺北春之藝廊舉行「現代國畫試探個展」。

1981 · 五十八歲。2月，參加美國聖若望大學與國立歷史博物館舉辦的「雞年雞畫展」。3月，參加法國國立塞紐斯基博物館「中國現代繪畫趨向展」。6月，參加日本東京「中日美術交換展」。11月，參加馬來西亞「中華現代國畫展」。

1982 · 五十九歲。7月參加國立歷史博物館「國際水墨畫聯展」。8月，參加韓國「中國當代書畫聯展」。11月，參加臺北國父紀念館「年代美展——資深美術家回顧展」。

1983 · 六十歲。1月，分別參加美國加州奧克蘭「中國現代水墨畫展」及馬來西亞吉隆坡「國際水墨畫聯盟聯展」。11月，參加國立歷史博物館舉辦的「新加坡南洋美術學院、馬來西亞藝術學院、中國文化大學三校教授聯展」。
· 從中國文化大學美術系退休，首次移居美國。

1984 · 六十一歲。獲頒中華民國畫學會繪畫教育「金爵獎」。4月，參加日本「中日美術家聯展」。11月，於臺北敦煌藝術中心舉行第9次個展，出版《吳學讓畫集》。

1985 · 六十二歲。獲頒中國文藝協會國畫類金質獎章。3月，參加文建會於國泰美術館舉辦的「臺灣藝術發展聯展」。

1986 · 六十三歲。移居美國洛杉磯。9月，於洛杉磯珥凡老人中心舉辦個展。

1987 · 六十四歲。3月，於臺北敦煌藝術中心舉行第10次個展。

1988 · 六十五歲。1月，參加哥斯大黎加國立美術博物館現代畫廊舉辦的「中華民國當代美術展」。6月，參加臺灣省立美術館「中華民國美術發展聯展」。返臺擔任東海大學美術系專任教授。11月，參加臺北市「中國當代海峽兩岸知名人士書畫聯展」。擔任臺灣省立美術館典藏委員、43屆全省美展評審委員、臺北市立美術館國畫類評審委員。

1989 · 六十六歲。9月，參加臺北市立美術館「水墨畫創新大展」。擔任44屆全省美展評審委員。

1990 · 六十七歲。2月，參加臺北雄獅畫廊「臺灣三百年美術發展聯展」。5月，應邀於國立歷史博物館舉辦第11次個展，出版《吳學讓畫集》。8月，參加紐約蘇活區美術館「海峽兩岸藝術作品展」。擔任17屆臺北市美展國畫部評審委員。

1991 · 六十八歲。1月，參加國立臺灣藝術教育館舉辦的「四季美展」。9月，參加北京炎黃藝術館「海峽兩岸中國名家作品展」。擔任第13屆全國美展籌備委員。獲東海大學八十學年度教學特優獎及教育部獎金。於東海大學美術系設立「吳學讓教授獎學金」。

1992 · 六十九歲。3月，參加臺灣省立美術館與上海美術館舉辦的「海峽兩岸當代水墨繪畫聯展」。7月，應邀參加「第13屆全國美展」。9月，於南京博物院舉辦「東海大學美術系師生聯展」，並舉行座談會，隨後與東海師生於南京、上海、杭州參訪寫生，回臺後著手創作「故國神遊」系列。擔任47屆全省美展、第15屆吳三連獎及第6屆南瀛美展評審委員。

1993 · 七十歲。1月，參加國立藝術教育館「雞年名家畫雞巡迴展」。3月，參加「中華民國大專教授水墨畫美國巡迴展」及「臺灣地區美術家作品特展」。5月與鄭善禧、文霽於臺中群展藝術中心舉辦三人聯展。7月，自東海大學退休。8月，參加俄羅斯民族博物館「中國現代墨彩畫展」。9月，應聘任東海大學美術系兼任教授及駐校藝術家。任臺灣省立美術館第3屆展品審查委員。11月，參加臺北市中正藝廊「當代名家國畫油畫大展」。任臺灣省立美術館第4屆典藏委員。12月，參加臺北市中正藝廊「中國現代墨彩畫展」。

1994 · 七十一歲。3月，應邀於臺北市立美術館舉行「從傳統到現代——吳學讓七十回顧展」，出版《吳學讓七十回顧繪展》選集。同月，參加臺灣省立美術館「中國現代水墨畫展」。6月，參加臺北市中正藝廊「中國現代化水墨畫大展」。

1995 · 七十二歲。1月，於臺北神州堂畫廊舉辦「吳平、吳學讓、戴武光書畫聯展」。4月，於東海大學藝術中心舉行第13次個展。5月7日，參加「21世紀中國水墨畫會」成立大會。任第22屆臺北市美展國畫部評審委員。10月，參加東海大學美術系「膠彩畫教育十年展」及「中華民國第1屆現代水墨畫展」。

1996	・七十三歲。1月，參加「東海大學美術系師生聯展」。3月，應邀於臺灣省立美術館舉辦「從傳統到現代——吳學讓彩墨畫展」，出版《吳學讓彩墨畫展——從傳統到現代》畫集。
1997	・七十四歲。定居美國洛杉磯。參加紐約文化中心、加拿大溫哥華文化中心「臺灣當代水墨畫展」，參加「現代水墨畫展」巡展於山東青島美術館、威海展覽館、濟南山東美術館及武漢湖北省美術館。
1998	・七十五歲。參加臺灣藝術教育館中正藝廊「中華民國第2屆現代水墨畫展」。
1999	・七十六歲。接受大腸癌與肝癌開刀手術。
2002	・七十九歲。於臺北市立師範學院設立「吳學讓教授獎學金」。
2004	・八十一歲。6月，國立歷史博物館舉辦「故國神遊——吳學讓八十回顧展」，出版《故國神遊——吳學讓八十回顧展》畫集，並進行專題研究。10月巡迴至東海大學藝術中心展出，同時舉辦「故國神遊——俯瞰吳學讓的當代水墨美學創見」系列演講活動。
2009	・八十六歲。名山藝術臺北館舉辦「吳學讓水墨畫展」。10月，參加臺北市立美術館「開顯與時變——創新水墨藝術展」。
2010	・八十七歲。3月，名山藝術臺北館舉辦「水墨‧三昧——吳學讓、楚戈、劉國松」聯展。4月，上海劉海粟美術館舉辦「吳學讓中國水墨展」。4月底交通大學藝文空間舉辦「世紀新墨——吳學讓1960-2010創作展」。
2011	・八十八歲。1月，參加名山藝術臺北館「惜墨如金——建國百年水墨大展」。
2012	・八十九歲。1月，名山藝術臺北館舉辦「杭州藝專三傑——吳學讓、朱德群、趙無極」聯展。
2013	・九十歲。4月7日凌晨1時，病逝於美國洛杉磯寓所。4月28日，由東海大學美術系主辦，舉行「桃李不言‧感恩‧懷念　吳學讓教授紀念會」。 ・《家庭美術館——美術家傳記叢書——高逸‧奇趣‧吳學讓》出版。

參考資料

・席德進，〈席德進心目中的吳學讓——從傳統跨進現代〉，《雄獅美術》9期，1971.11，頁46-49。
・李元澤，〈七〇年代回看抽象水墨畫〉，《雄獅美術》79期，1977.9，頁86。
・席德進，〈現代國畫試探——與吳學讓對話〉，《雄獅美術》117期，1980.11，頁93-104。
・張光賓，〈書退伯畫集之後〉，《吳學讓畫集》，1984.11，頁4。
・蔣　勳，〈永恆的山水與花鳥——吳學讓先生的藝術〉，《吳學讓畫集》，國立歷史博物館，1990.5，頁4-6。
・倪再沁，〈清芬遠邁——論吳學讓的藝術歷程〉，《吳學讓七十回顧展》，行政院文化建設委員會、東海大學，1994.3，頁7-12。
・李思賢，〈故國神遊——俯瞰吳學讓的當代水墨美學創見〉，《故國神遊——吳學讓八十回顧展》，國立歷史博物館，2004.6，頁18-35。
・李思賢，〈博古通今的水墨大家——吳學讓〉，《吳學讓畫集》，名山藝術股份有限公司，2010.4.1，頁8-9。
・麥青龠，〈畫壇全才吳學讓——世紀新墨〉，《台灣名家美術——吳學讓》，香柏文創有限公司，2012.3，頁4-6。
・《吳學讓畫集》，國立歷史博物館，1990.5.1。
・《吳學讓七十回顧展》，行政院文化建設委員會、東海大學，1994.3.24。
・《吳學讓彩墨畫展——從傳統到現代》，臺灣省立美術館，1996.3。
・《故國神遊——吳學讓八十回顧展》，國立歷史博物館，2004.6。
・《吳學讓畫集》，名山藝術股份有限公司，2010.4.1。
・《台灣名家美術——吳學讓》，麥青龠，香柏文創有限公司，2012.3。

▌感謝：本書中吳學讓先生之生平照片及圖版由家屬提供，特此致謝。

家庭美術館／美術家傳記叢書

高逸・奇趣・吳學讓
熊宜敬／著

發 行 人｜黃才郎
出 版 者｜國立臺灣美術館
地 　 址｜403臺中市西區五權西路一段2號
電 　 話｜(04) 2372-3552
網 　 址｜www.ntmofa.gov.tw
策 　 劃｜黃才郎、何政廣
審查委員｜王耀庭、黃冬富、潘(潘番)、蕭瓊瑞
　　　　　張仁吉、林明賢
執 　 行｜林明賢、潘顯仁
編輯製作｜藝術家出版社
　　　　｜臺北市重慶南路一段147號6樓
　　　　｜電話：(02)2371-9692~3
　　　　｜傳真：(02)2331-7096
編輯顧問｜王秀雄、謝里法、莊伯和、林柏亭
總 編 輯｜何政廣
編務總監｜王庭玫
數位後製總監｜陳奕愷
數位後製執行｜陳全明
文圖編採｜謝汝萱、郭淑儀、陳芳玲、林容年
美術編輯｜曾小芬、柯美麗、王孝嬑、張紓嘉
行銷總監｜黃淑瑛
行政經理｜陳慧蘭
企劃專員｜黃宇君、黃玉秦、林芝縈
專業攝影｜何樹金、陳明聰、何星原

總 經 銷｜時報文化出版企業股份有限公司
倉 　 庫｜桃園縣龜山鄉萬壽路二段351號
電 　 話｜(02)2306-6842

南部區域代理｜臺南市西門路一段223巷10弄26號
　　　　　　｜電話：(06)261-7268
　　　　　　｜傳真：(06)263-7698
製版印刷｜欣佑彩色製版印刷股份有限公司
裝 　 訂｜聿成裝訂股份有限公司
電子出版團隊｜圓滿數位科技有限公司

初 　 版｜2013年11月
定 　 價｜新臺幣600元

統一編號GPN 1010202025
ISBN 978-986-03-8161-0

法律顧問 蕭雄淋

國家圖書館出版品預行編目資料

高逸・奇趣・吳學讓／熊宜敬 著
-- 初版 -- 臺中市：國立臺灣美術館，2013〔民102〕
160面：19×26公分

ISBN 978-986-03-8161-0（平裝）

1.吳學讓　2.畫家　3.臺灣傳記

940.9933　　　　　　　　　　　102019482